KB173602

PRADA

프라다
안목이 역사가 된 클래시 앤 시크

2024년 02월 16일 초판 1쇄 발행

지은이 ｜ 라이아 파란 그레이브스
옮긴이 ｜ 허소영
펴낸이 ｜ HEO, SO YOUNG
펴낸곳 ｜ 상상파워 출판사
등록 ｜ 2019. 1. 19(제2019-000009)
주소 ｜ 서울시 은평구 진관4로 37 801동 상가 109호(진관동, 은평뉴타운 상림마을)
전화 ｜ 010 4419 0402
팩스 ｜ 02 6499 9402
이메일 ｜ imaginepower@daum.net
SNS ｜ 인스타@imaginepower2019

ISBN ｜ 979-11-971084-5-7 03650

안목이 역사가 된 클래시 앤 시크

PRADA

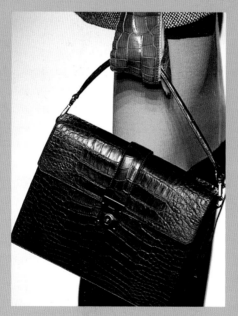

라이아 파란 그레이브스 지음·허소영 옮김

상상파워

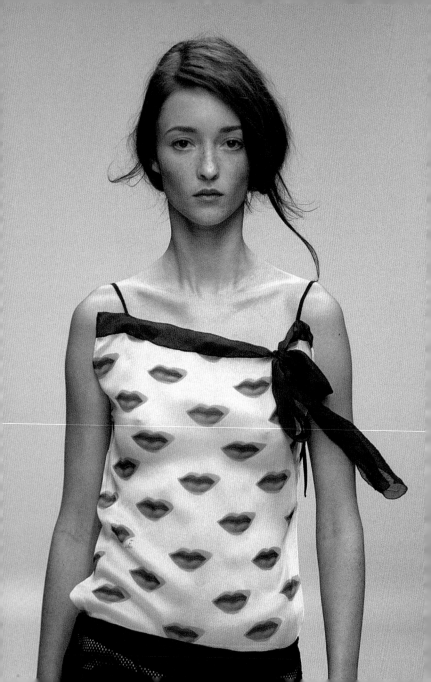

목차

INTRO

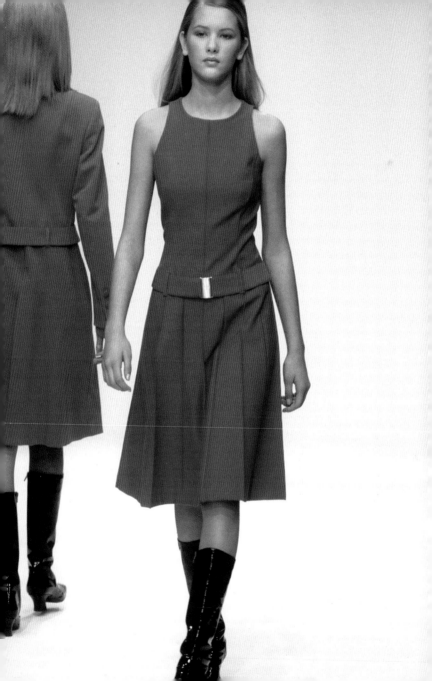

Introduction

이 책은 밀라노 소재의 가족 회사에서 다국적 패션 기업으로 탈바꿈하기까지 전계되는 이야기를 통해 세계인의 마음을 사로잡은 프라다의 매력과 미래지향적인 철학을 파헤치고 있다.

1978년 조부가 설립한 회사를 물려받은 미우치아는 아름다움에 대한 선입견을 타파하며 액세서리 시장에 광풍을 몰고 왔다. 미적 가치관의 변천사라고 해도 과언이 아닌 초기 컬렉션은 1985년 나일론 토트백의 메가 히트로 절정에 달했다. 그 후로도 파격적인 소재, 질감, 색상을 사용하여 고급 가죽 제품 회사로 국한된 브랜드의 이미지를 탈피해 나갔다.

또한, 초기 프라다 컬렉션의 중심축이자 모든 도전의 시작인 미니멀리즘에 대해 상세히 기술하고 있다. 미니멀니즘은 미우치아가 1940년대에서 1960년대까지 시대별로 유행했던

←1995 가을·겨울 컬렉션에서 선보인 심플한 디자인, 독특한 질감, 그리고 강렬한 색상은 브랜드의 정체성이 되었다.

실루엣에서 영감을 받아 여성미로 회귀하는데 절대적인 역할을 했다. 그녀는 현대적인 기술을 활용하여 획기적인 아이디어를 실체화했고 더 나아가 전통적인 가치를 디자인에 접목시켜 브랜드의 기풍을 확립했다. 이 과정에서 그녀의 과감한 선택과 결단의 순간들을 상세히 조명하고 있다.

프라다 보급판으로 시작한 미우미우가 대담한 행보를 통해 독자적인 정체성을 정립해 나가는 과정이 책 속에 담겨 있다. 예측 불허의 기발함이 시그니처가 된 미우미우의 매력과 최근 컬렉션에 대한 이야기도 놓치지 않았다.

또한, 독특한 스타일로 남성복을 성공적으로 이끈 미우치아의 도전기와 사업 확장의 일환으로 출시된 뷰티 상품을 통해 브랜드의 입지를 견고히 다져가는 과정이 책 속에 담겨있다.

책 말미에는 '폰타지오네 프라다 재단'이 비영리단체로서 그간 진행해 온 독특한 프로젝트와 예술계에 미친 기여도에 대해 집중적으로 조명하고 있으며, 동시에 앞으로 기획하고 있는 흥미진진한 계획들을 소개하고 있다.

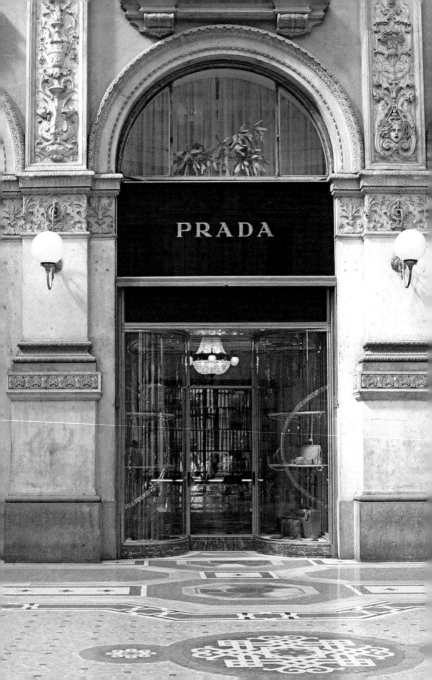

Heritage

밀라노는 이탈리아의 패션 수도이자 20세기에 가장 빛나는 성공 신화를 품고 있는 도시이다. 베르가모 21가, 그 심장부에 프라다 본사가 있다.

1913년 마리오 프라다는 그의 동생 마르티노와 함께 갤러리아 비토리오 에마누엘레 2세에 가죽 제품점을 오픈했다. 19세기에 이탈리아의 왕 비토리오 에마누엘레 2세의 업적을 기리기 위해 완공된 이 쇼핑센터는 두오모 광장과 스텔라 광장을 이어주는 요충지에 위치하고 있었다. 철제 프레임으로 엮어 만든 아치형 유리 천장과 중앙에 솟아 오른 돔 모양이 특징인 이곳은 세상에서 가장 아름다운 쇼핑 아케이드라는 명성을 증명하듯, 호사스런 대리석 바닥 위로 품격 있는 매상들이 즐비하게 들어서 있었다. 1913년 마리오 프라다는 이탈리아어로 프라다 형제라는

←1913년 밀라노 갤러리아 비토리오 에마누엘레 2세에 오픈한 프라다 1호점.

프라다 1호점이 위치한 갤러리아 비토리오 에마누엘레 2세는 19세기 아케이드의 특징을 고스란히 담고 있다.↓

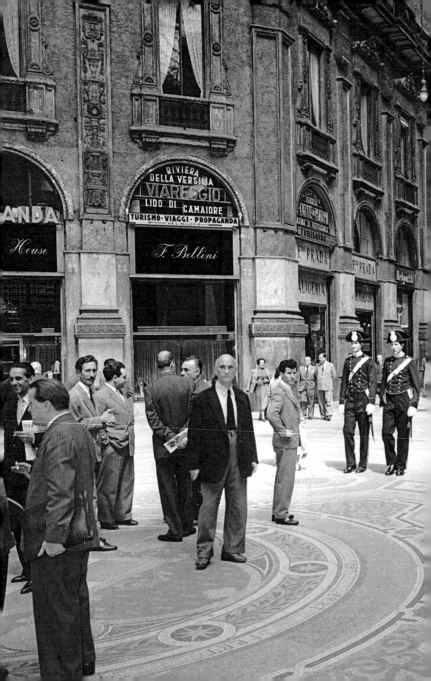

뜻을 가진 '프라텔리 프라다'를 이곳에 오픈했다. 고품질 가죽 제품과 럭셔리 아이템으로 가득 찬 매장은 개점 초기부터 독보적인 존재감을 드러냈다.

1970년대 미우치아 프라다가 회사 경영에 뛰어들면서 조부 때부터 유지해 왔던 가족 중심의 경영방식이 일대 전환기를 맞이했다. 미우치아는 창의적 기풍을 바탕으로 도전적인 결단과 선택을 거듭하며 브랜드를 글로벌 기업의 반열에 올려놓았다.

1993년을 기점으로 미우치아는 패션 산업 이외의 분야로 사업을 확장했다. 비영리 단체인 '폰타지오네 프라다 재단'을 시작으로 아메리카 컵스를 목표로 한 '루나 로사 요트팀'도 이 시기에 창단되었다. 현재 프라다는 약 칠십 개국에 이백 오십여 개의 매장을 운영하며 괄목할 만한 성장을 이어가고 있다.

마리오는 투철한 장인 정신과 최고급 소재를 고수했다. '프라텔리 프라다'를 오픈한 지 얼마 지나지 않아 그는 화려함과 우아함을 겸비한 제품들로 사람들의 발걸음을 멈추게 했다. 자체 제작한 바다코끼리 가죽케이스가 대표 상품으로 자리매김을 하자

영국에서 스티머 트렁크를 병행 수입 했다. 매장은 당시에 희귀품으로 여겨졌던 지팡이, 우산, 핸드백, 여행용 가방, 화장품 케이스와 같은 럭셔리 제품들로 넘쳐났다. 1919년 '프라텔리 프라다'는 이탈리아 왕실의 공식 납품업체로 선정되었다. 이때부터 브랜드 로고로 사보이 왕가의 문장과 매듭을 사용하기 시작했고 그 자격은 오늘날까지 유효하다.

미우치아 프라다는 패션 디자인은커녕 옷감을 재단하는 것조차 배운 적이 없었다. 오히려 예술학교와 거리가 먼 밀라노 대학에서 정치학 박사 학위를 취득했다. 그 후 연기자를 꿈꾸며 밀라노 테아트로 피코에서 마임 공부를 시작했지만 마지못해 가업을 잇게 되면서 중단해야 했다. 어린 시절 미우치아는 화려한 핑크색 드레스를 입은 자신의 모습을 꿈꾸곤 했지만 실상은 소박한 줄무늬 원피스를 입어야 했다. 다소 따분한 유년기를 거쳐 자신만의 스타일을 찾고 난 후에야 비로소 이브 생 로랑, 피에르 가르뎅과 같이 멋진 디자이너의 의상을 착용했다. 본격적으로 경영에 뛰어들었을 때 그녀의 예술적 자질이 가장 먼저 검증대에

1970년대 후반 미우치아 프라다와 가죽 제품 사업가인 파트리치오 베르텔리의 인연이 시작되었다. 1987년 밸런타인데이에 결혼식을 올린 두 사람은 사업 파트너로 완벽한 시너지 효과를 내며 프라다를 세계적인 브랜드의 반열에 올려놓았다.

올랐다. 그녀는 모두의 우려가 무색할 만큼, 독특한 감성과 시대적 감각으로 프라다를 오뜨 꾸뛰르를 선도하는 가장 영향력 있는 패션 하우스로 성장시켰다.

경영에 참여한 지 얼마 지나지 않아 미우치아는 인생의 반려자이자 최고의 사업 파트너인 파트리치오 베르텔리를 만났다. 당시 가죽 제품 회사의 오너였던 그는 그녀의 든든한 조력자가 되었다. 전폭적인 그의 경원 지원에 힘입어 미우치아는 브랜드의 정체성과 방향성을 재확립하는데 전념했다. 영국산 제품 수입 중단과 여행용 가방에 변화를 피력한 사람도 다름 아닌 베르텔리였다. 그의 통찰력은 1979년 나일론 가방과 백팩 라인의 출시로 이어졌다. 당시 포코노라고 불리는 나이론 소재는 트렁크 가방의 안감으로 사용되고 있었다. 어느 누구도 나일론을 주 소재로 제품을 만들지 않았다. 하지만 미적 가치만큼이나 기능성을 중시했던 미우치아에게 나일론보다 더 좋은 소재는 없었다. 기술적인 측면에서 가죽 제품 보다 고비용이 들었지만 결국 그녀는 이윤보다 도전을 선택했다. 기대와 달리 출시 당시에는

주목을 받지 못했지만 점차 판매고를 올리며 그녀에게 첫 번째 상업적인 성공을 안겨 준 제품이 되었다.

미우치아는 몇 해에 걸쳐 비즈니스에 관한 모든 것을 습득했다. 이내 베르텔리와 함께 본격적으로 사업 확장에 전력을 다했다. 1983년 밀라노 델라 스피가에 오픈한 2호점은 기존의 럭셔리한 분위기에 모던미를 가미시켜 사람들의 시선을 끌었다. 1985년 지금까지도 최고의 패션 아이템 중 하나로 꼽히는 포코노 토트백이 출시되었다. 가죽과 달리 나일론의 상업적 가치가 실험 단계에 지나지 않았던 시절, 포코노 소재로 디자인의 매력을 배가시켰다.

출시와 함께 전 세계 위조 상품 시장이 들썩였다. 앞 다투어 쏟아져 나온 모조품은 아이러니하게 브랜드 파워를 강화시키는 데 일조했다. 포코노 토트백의 성공은 산업용 소재에 불과했던 나일론이 럭셔리 시장에 당당히 입성하는 계기가 되었다. 정교하게 제작된 역삼각형 로고와 귀퉁이에 매달린 고가의 가격표는

1983년 델라 스피가에 오픈한 프라다 2호점.→

전 세계 에디터의 시선을 사로잡았다. 포코노 토트백은 절제미의 극치를 보여주며 단숨에 '잇 백'으로 등극했다.

1979년 프라다는 여성용 슈즈 라인의 가세로 액세서리 컬렉션에 탄력이 붙었다. 그 기세를 몰아 미우치아는 사업 확장에 박차를 가했다. 1988년에 처음으로 출시된 기성복 컬렉션에서 미니멀리스트로서의 면모를 유감없이 발휘했다. 다만, 절제미가 돋보이는 그녀의 디자인을 놓고 패션계의 반응은 극명하게 엇갈렸다. 파워풀한 어깨선과 과장된 스타일이 유행했던 1980년대의 분위기를 감안한다면 예견된 반응이었을지도 모른다. 이후에도 미우치아는 조부때 부터 내려왔던 품질 제일주의와 장인 정신을 바탕으로 미적 기준의 양극단을 넘나들며 당대 유행했던 스타일을 역행했다. 그 결과 몇 시즌이 지나지 않아 프라다는 '모던 시크'의 대명사가 되었다.

←1997년에 출시한 여성용 슈즈 컬렉션.

THE EARLY
YEARS

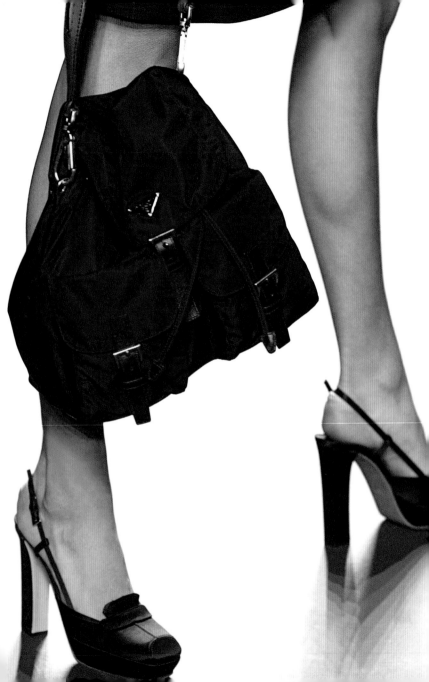

Expansion into Accessories

고가의 여행용 가방을 수작업으로 제작해 온 에르메스, 루이 비통, 구찌, 프라다와 같은 럭셔리 회사들은 1980년대에 접어들어 액세서리 라인을 매개체로 제품의 다양성을 모색했다. 이 변화는 패션 산업의 새로운 지평을 열며 토탈 컬렉션의 발판이 되었다. 이 시기에 프라다도 이미지 쇄신을 위해 대담한 행보를 시작했다. 여행용 가방은 관행적으로 단일 소재를 사용하여 단색으로 제작되었지만 미우치아는 상반된 소재와 질감을 사용하여 다양성을 추구했다. 동시에 극도로 단순화된 디자인으로 절제미를 이끌어냈다. 이 미학적 신개념은 이내 프라다 브랜드의 정체성이 되었다.

1980년대에 들어서 새로운 소비 풍조가 형성되었다. 사람들이 사회적 지위를 드러내는 수단으로 액세서리를 활용하기

←산업용 소재의 장점과 럭셔리 상품의 특징을 기발하게 접목시킨 포코노 나일론 백팩.
포코노 파우치 백. 오늘날 한층 더 다양해진 색상을 만날 수 있다.↓

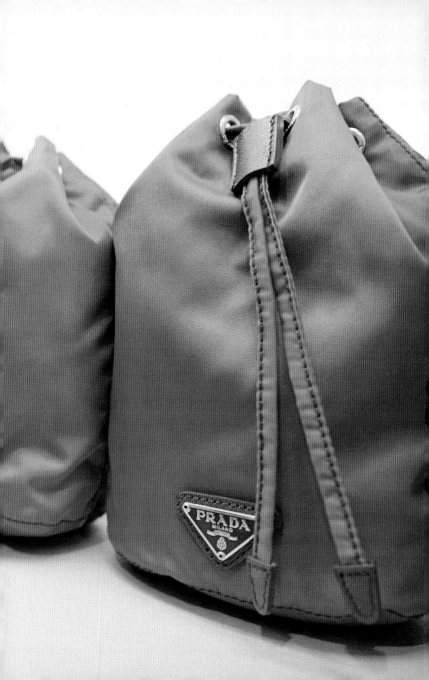

시작하면서 핸드백의 수요가 급증했다. 이 절묘한 시기에 '포코노 토트백'을 출시되었다. 한낱 질긴 산업용 소재에 불과했던 나일론이 최고의 제조 공정을 거쳐 품격 있는 럭셔리 제품으로 탈바꿈한 것이다. 전례를 찾아 볼 수 없는 이 대담한 결단은 전 세계적으로 프라다 광풍을 몰고 왔다. 단번에 프라다는 대중이 열망하는 럭셔리 브랜드로 도약했다.

미우치아는 어엿이 모던 시크의 대명사로 브랜드가 환골탈퇴한 후에도 모든 제품을 전통적인 방식으로 제작했다. 1980년대 후반까지 그녀는 조부가 일구어 놓은 고급 액세서리 라인에 주력했다. 한 예로 핸드백의 제작과정을 살펴보면 디자인과 스케치를 마친 뒤 천이나 가죽 소재를 올려놓을 스텐실을 제작했다. 그 다음 경험 많은 기술자들이 숙련된 솜씨로 소재를 재단하고 바느질하여 가방의 형태를 완성했다. 그리고 나서 마지막으로 이탈리아 귀족들의 여행용 가방을 장식했던 오리지널 로고를 넣어 핸드백을 완성했다.

1985년에 출시된 블랙 나일론 토트백은 패션계를 휘저으며 프라다의 입지를 각인시켰다. 심플한 디자인과 고품질로 제작된 다양한 종류의 프라다 가방은 세계인의 로망이 되었다.→

프라다의 다음 행선지는 풋웨어 컬렉션이었다. 이번에도 미우치아의 선택은 소재부터 디자인까지 파격 그 이상이었다. 그녀는 신발 밑창에 갑피를 꿰매는 기존 방식에서 벗어나 주조된 고무 밑창에 바로 갑피를 붙이는 몰디드 방식을 선택했다. 소재 또한 파격적이었다. 전통적인 주재료인 클래식한 가죽 소재에 스포츠나 공연용 신발에 사용되는 특수 소재를 매치했다. 그녀의 센세이셔널한 시도는 여기에서 끝나지 않았다. 매끈한 가죽 소재에 일정 간격으로 구멍을 뚫어 문양의 효과를 내거나 그물,

와플, 에어텍스 같은 질감의 느낌을 재현하기도 했다. 미우치아
는 이제껏 한 번도 본적이 없는 신기원적인 접근으로 대중의 상
상력을 자극하며 풋웨어 역사에 큰 족적을 남겼다.

 미우치아는 실험적인 접근으로 미의 신개념을 정립했다. 고객
들은 클래식과 모던의 절묘한 균형감이 빚어낸 아름다움에 매
료되었고 모두 프라다와 함께 패셔니스트이자 인텔리겐치아가
되었다. 1993년 프라다는 미국의 명망 있는 패션 디자이너 협회
에서 액세서리 분야의 수상자로 선정되었다. 같은 해, 미우치아는

컨템퍼러리 작가를 후원하고 그들에게 전시 공간을 제공하기 위해 폰타지오네 '프라다 예술 재단'을 설립했다.

1993년 미우치아는 어느 해보다 바쁜 나날은 보냈다. 오리지널 브랜드의 보급판인 미우미우를 시작으로 남성용 기성복과 풋웨어 컬렉션을 동시에 론칭했다. 1997년 전설의 레드 라인 라벨을 탄생시킨 프라다 스포츠가 출시되었다. 그 뒤를 이어 2000년에는 아이웨어가 세상에 나왔다. 출시품들이 연이은 성공을 거두자 브랜드에 대한 세간의 관심이 더욱 고조되었다. 미우치아는 더욱 대담한 도전을 이어갔다. 예술을 향한 각별한 그녀의 사랑을 일러스트레이션, 팝아트, 옵아트와 같은 형태로 컬렉션에 반영시켰다.

2011년 가을·겨울 컬렉션에서 선보인 초현실적인 아프레 스키 느낌의 오렌지 고글. 일반으로 선글라스는 장식용 소품에 불과했던 프라다 컬렉션에서는 이례적으로 중요한 역할을 담당했다.→

1997년 프라다 스포츠는 레저용으로 출발했다. 한눈에 들어오는 레드 라인 라벨과 심플한 디자인으로 단번에 평상복과 스포츠웨어를 럭셔리 무대에 올려놓았다.↓

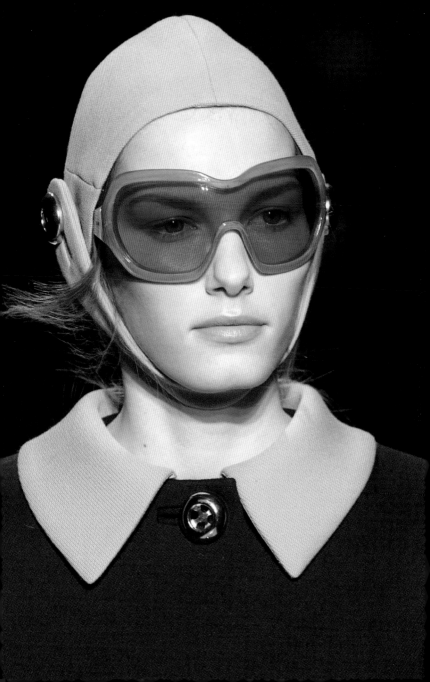

THE PRADA
AESTHETIC

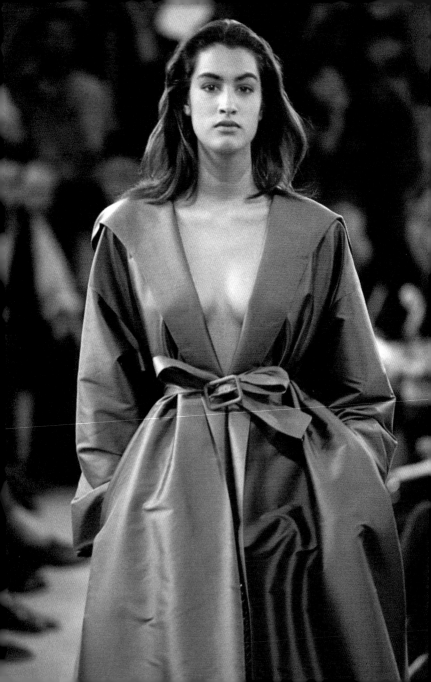

The Minimalist Collections

"체계를 확립해 나가는데 걸림돌이 되는 것은 강직한 신념이 아니라 타성에 젖어 과거의 행동 방식을 고수하려는 자세이다."

-미우치아 프라다

설립 초기에 프라다는 고풍스러운 럭셔리 상품에 주력했다. 매장 또한 밀라노 상류층의 기호에 맞춰 호화스럽게 꾸며졌다. 1970년대 후반 미우치아가 크리에이티브 디렉터로 경영 일선에 나섰을 때 브랜드는 이미 흔들리고 있었다. 브랜드의 존망이 걸린 문제 앞에서 그녀는 환골탈태의 일념으로 일해야 했다. 비즈니스 파트너이자 배우자인 베르텔리의 든든한 지원군이 되었다. 그의 도움에 힘입어 미우치아는 더 높은 목표를 향해 비상했다. 그녀의 디자인이에는 전통적인 가치를 사랑하는 마음과

←1990년 가을·겨울 컬렉션에서 선보인 벨티드 코트는 혁신적인 나일론 소재를 활용하여 풍성한 볼륨감을 연출했다. 헬레나 크리스텐트가 드라마틱한 흑백 프로모션 광고에서 착용한 이후로 더욱 유명세를 탔다.

현대적인 감각이 스며들어 있었다. 그녀는 과감하게 기존의 럭셔리한 이미지에 미래 지향적인 아방가르드를 결합하여 모던미를 완성했다. 미니멀리즘을 기조로 한 이 독특한 미학은 곧 프라다의 상징이 되었다.

미우치아의 디자인 철학은 비즈니스 전반에 걸쳐 다각도로 펼쳐졌다. 그녀는 제품 디자인을 프리핸드 스케치로 시작했고 모든 연령대의 직원이 함께 일하는 작업 환경을 조성했다. 더 나아가 스크린 프린트와 홀치기 염색을 최첨단 기술과 결합하여 전통적인 방식을 고수하는 장인들의 빼어난 솜씨를 현대적 감각으로 재현했다. 때론 시도하는 방식이 너무 혁신적이어서 기밀 사항으로 분류하여 각별히 보안을 유지했다. 관습에 얽매이지 않고 독특한 방식으로 전형적인 명품 브랜드의 이미지를 무너뜨리며 프라다는 모던 럭셔리의 표상이 되었다.

1992년 봄·여름 컬렉션. 걸을 때마다 찰랑거리는 짧은 길이의 볼륨 재킷을 얇은 벨트로 조여 매어 자연스러운 실루엣을 완성했다.→

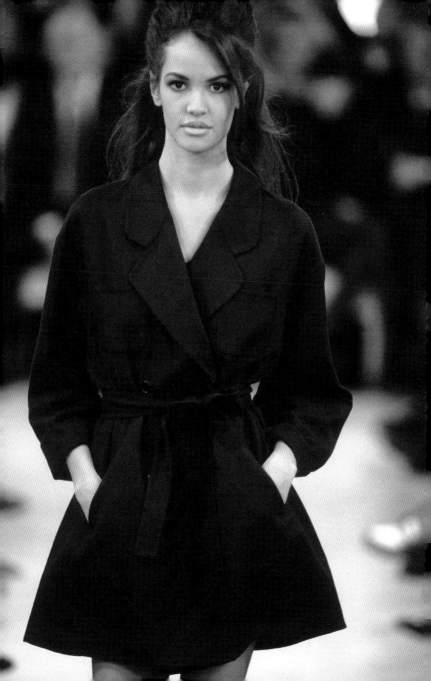

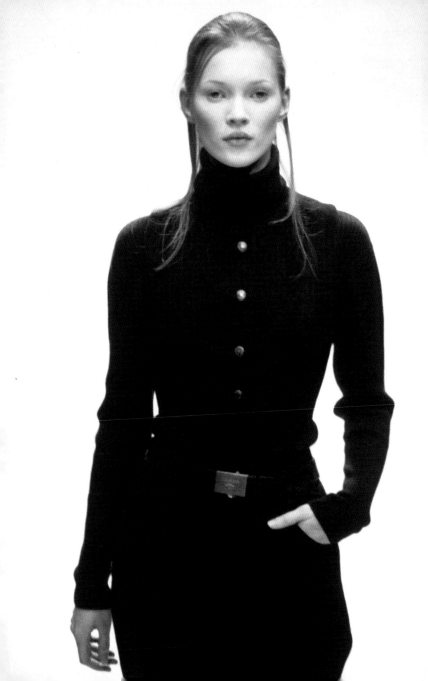

누군가는 프라다의 힘을 절제미로 정의내린다. 미우치아는 결코 화려한 장식으로 시선을 분산시키지 않았다. 오직 한 치의 오차도 없이 재단된 정갈한 라인으로 정면 승부를 걸었다. 노골적으로 섹시함과 당당함을 표현하기보다 은은한 세련미로 아름다움을 완성했다. 미우치아의 패션은 기존의 스타일을 역행하며 재창조되었다.

여타 예술이 그러하듯 패션 또한 사회·경제적 상황과 무관하지 않다. 1980년대를 지배했던 맥시멀리즘이 사라지자 단순 미학의 시대가 도래했다. 패션의 속성을 생각한다면 그리 놀라운 현상은 아니었다. 수십 년간 넘쳐났던 화려한 네온 컬러, 과장된 어깨 패드, 한 눈에 보이는 로고는 온데간데없고 패션계는 미우치아를 비롯하여 헬무트 랭, 질 샌더가 추구하는 미니멀리즘에 주목하기 시작했다.

미우치아는 절제된 색채와 소재의 강점을 부각시키며 미니멀리즘의 선봉에 서게 되었다. 사실 초보자의 안목으로 바라보면

←밀리터리룩의 영향이 두드러졌던 1993년 가을·겨울 컬렉션. 고광택 버클 벨트와 버튼으로 하이넥 앙상블에 포인트를 주었다.

미니멀리즘을 사랑하는 순수주의자의 접근이 그저 밋밋해 보일 수 있다. 깔끔한 재단과 정교한 바늘땀에 독특한 매력이 있다니 난해하게 느껴질 것이다. 그러나 담백한 요소들을 면면히 살펴보면 곳곳에 엮어 놓은 실험적인 시도들이 눈에 띈다. 결코 쉽지 않은 탐미 과정에서 많은 구경꾼들이 이탈하게 되고 결국 그 진가를 알아보는 사람들이 남아 브랜드의 파워와 가치를 지탱하는 힘이 된다.

미우치아에게 심플한 디자인란 추상적 개념을 마음껏 펼칠 수 있는 공간에 불과했다. 텅빈 공간에서 그녀는 새로운 소재, 질감, 무늬, 색상을 활용하여 다양한 가능성을 실험했다. 어쩌면 미우치아에게 디자인이란 그녀의 비현실적인 아이디어를 이해하고 그곳에 생명력을 불어 넣어 줄 전문가를 모으는 작업이었는지도 모른다.

1950년대 페미닌룩의 영향이 도드라졌던 1992년 봄·여름 컬렉션. 실용성과 우아함을 겸비한 투톤 블루 셰이드 카디건은 이후에도 꾸준히 사랑받았다.→

1990 가을·겨울 컬렉션은 질감을 강조하여 클래식 레이어드 룩을 현대적인 감각으로 재해석했다. 그레이, 블랙, 화이트로 톤 다운된 색상은 시간을 초월한 우아함과 절제미를 돋보이게 했다.↓

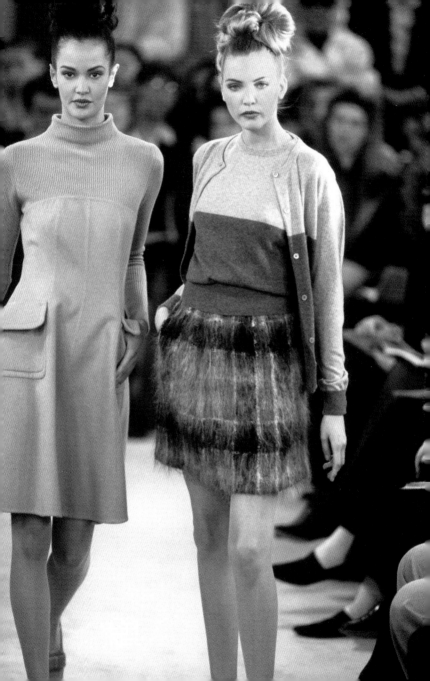

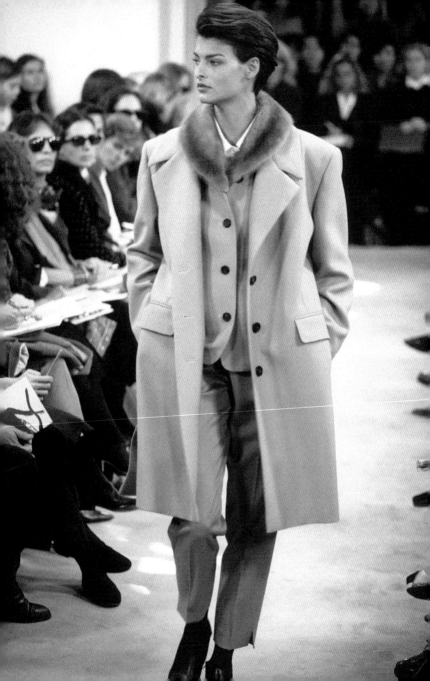

"I ALWAYS LOVED
AESTHETICS.
NOT PARTICULARLY
FASHION,
BUT AN IDEA OF
BEAUTY."
-MIUCCIA PRADA

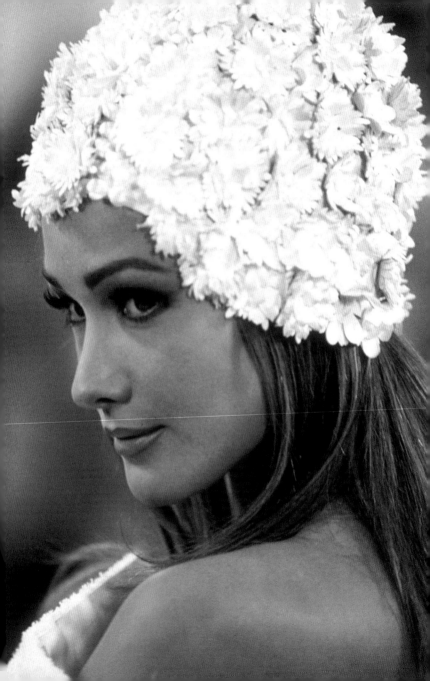

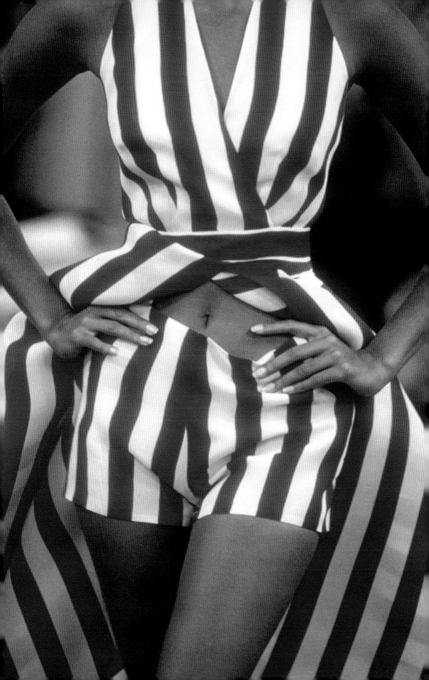

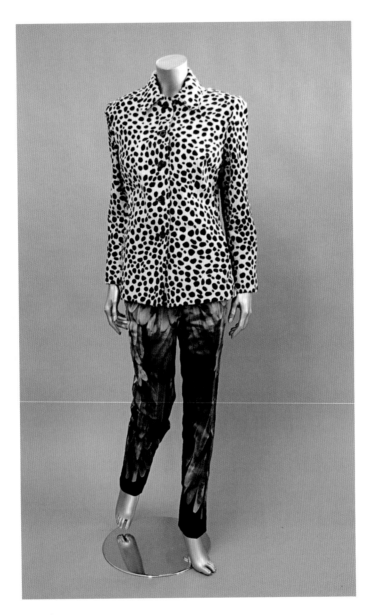

54 Prada

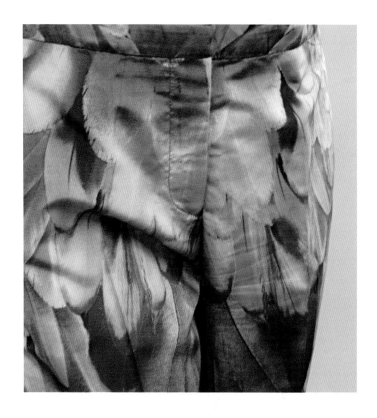

 1992 봄·여름 1960년 초반에 유행했던 화려한 수영 모자를 연상 시키는 흰색 여름용 모자. 꽃으로 장식된 이 모자는 반전 매력으로 패션쇼에 활력을 불어 넣었다. ←↑

1992 봄·여름 프라다 디자인의 특징은 강렬한 패턴과 정갈한 라인이었다. 파격적인 앞트임 사이로 드레스와 매치한 반바지가 드러났다. 여름 느낌이 물씬 나는 레드-화이트 줄무늬로 의상의 입체감을 더했다. ↑→

←얼룩무늬 포니 가죽 재킷에 날개 문양이 프린트된 실크 팬츠는 상반된 패턴과 독특한 색상으로 독창적이고 품격 있는 의상의 표본이 되었다. 특히 오커, 페일 블루와 브라운와 같이 전형적인 색상에서 벗어난 색의 조합으로 최상의 결과를 이끌어냈다.

Colors, Prints and Textures

미우치아는 클래식한 룩을 현대적 감각으로 재해석하는데 탁월한 능력을 발휘했다. 간결한 디자인을 기본으로 독특한 색상, 프린트, 질감을 시도하는데 주저함이 없었다. 이들의 멋진 콜라보는 처음으로 출시된 기성복 컬렉션에서부터 시작되었다.

미우치아는 1996년 봄·여름 컬렉션을 레트로 풍의 색상으로 물들였다. 초콜릿 브라운, 라임 그린, 화이트 체크 프린트를 배합하여 1970년대 스타일을 무대로 소환했다. 뒤를 이어 머스타드 옐로, 올리브 그린, 파우더 블루를 조합하여 1960년대 향수를 불러일으켰다. 2000년 봄·여름 컬렉션에는 팝 아트적인 요소가 강렬한 입술·립스틱 프린트를 선보이기도 했다. 클래식한 디자인에 결합된 이 재기발랄한 무늬는 컬렉션을 관통하는 메시지와 밀접한 연관성이 있었다.

←'포마이카 프린트' 컬렉션으로 알려진 1996년 봄·여름 컬렉션은 1960년대 키친용 비닐 패턴에서 영감을 받은 프린트로 가득했다.

1996년 봄·여름 컬렉션에서 선보인 짧은 길이의 더블브레스트 코트는 1960년대 유행했던 미니스커트를 연상시켰다.

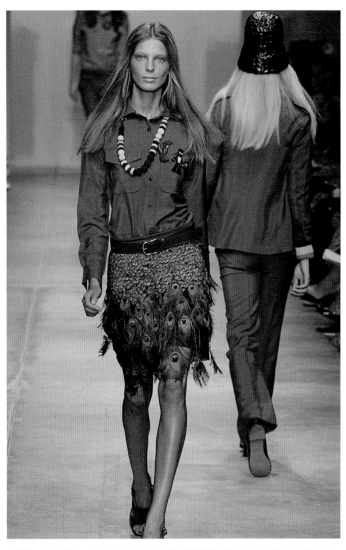

독특한 질감의 활용도가 빛나는 2005년 봄·여름 컬렉션에서 선보인 공작 깃털로 제작한 스커트.

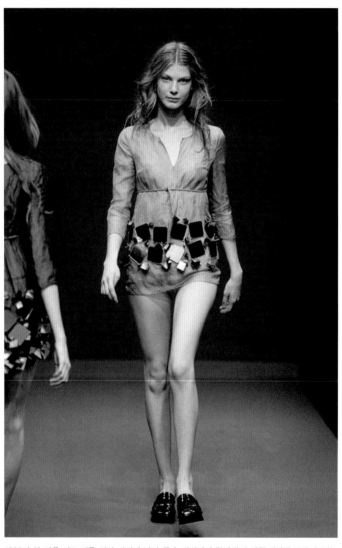

1999년 봄·여름 인도 전통 의상 사리에 달린 금속 장식에서 착안하여 자칫 밋밋해 보일 수 있는
드레스를 거울로 장식했다.

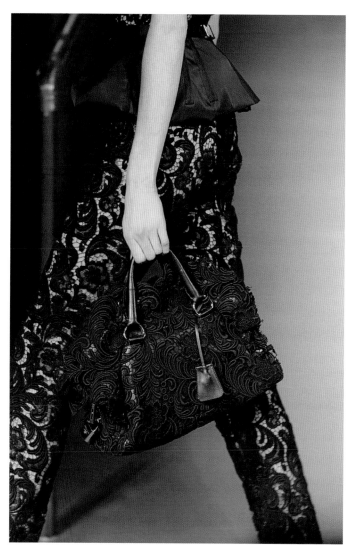

레이스의 재발견을 이끈 블랙 레이스 가방과 팬츠.

19세기 아티스트 윌리엄 모리스의 환상적인 프린트는 2000년 가을·겨울 컬렉션에서 선보인 트위드를 통해 되살아났다. 일러스트레이터 제임스 진의 손끝에서 탄생한 요정들은(108-113 참고) 예측불허의 몸짓으로 2009년 봄·여름 컬렉션을 신비로운 4차원 세계로 이끌었다. 미우치아는 다양한 질감을 상상력의 출구로 활용했다. 불협화음의 요소들을 모아 고정관념에 맞서며 때로는 도발적으로 창작의 세계에 접근했다. 프리지로 드레스 전체를 장식한 1993년 봄·여름, 섬세한 소재에 오버사이즈 거울을 부착하여 정교한 드레스를 완성한 1999년 봄·여름, 가공하지 않고 날것의 질감을 오롯이 살린 2005년 봄·여름 컬렉션에 등장한 공작 깃털 스커트가 좋은 예다.

2008년 가을·겨울 컬렉션에서 미우치아는 누구의 도움도 없이 레이스의 용도를 재정립했다. 하룻밤 사이에 광풍처럼 불어 닥친 유행은 레이스의 부활로 이어졌다. 블랙, 브라운, 그레이, 오커, 골드, 오렌지, 라이트 블루 레이스가 장식용이 아닌

과감한 색상 조합이 인상적이었던 2008년 가을·겨울 컬렉션. 오렌지 선글라스에 펜슬 스커트와 카멜 셔츠를 매치했다.→

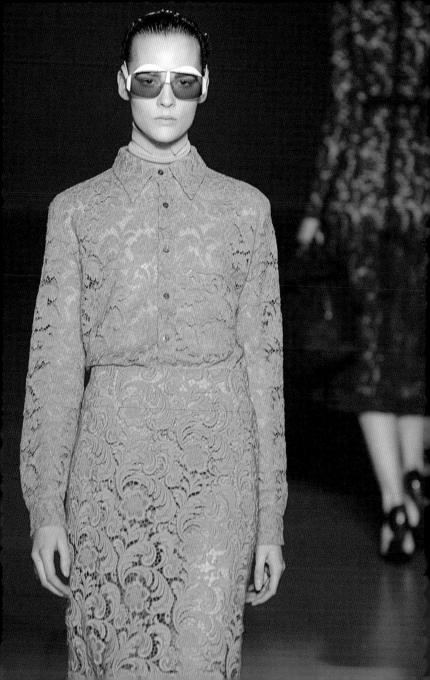

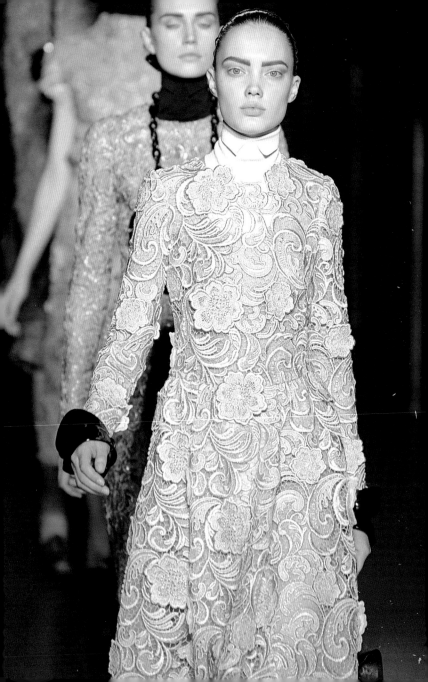

드레스, 셔츠, 스커트, 팬츠는 물론 심지어 핸드백의 주소재로 사용되었다. 미우치아는 레이스가 가진 종교적인 색채로 인해 자칫 엄숙해 질 수 있는 컬렉션 분위기를 파격적인 색상으로 발랄하게 반전시켰다. 미우치아는 레이스를 장식용 소재라는 굴레에서 단번에 해방시켜 일약 스타덤에 올려놓았다.

1993 가을·겨울 화려한 황금빛 드레스에 초콜릿 브라운 코트를 매치했다. 단추를 푼 채 착용한 코트는 한 톤 밝은 색상으로 옷깃을 트림하고 퍼플 모자와 레이스업 부츠로 아웃핏을 보완하여 독창적인 색상 조합을 완성했다.↓

1993 가을·겨울 강렬한 오렌지 톤 드레스와 초콜릿 브라운 탑이 만들어낸 절묘한 조화로 계절을 앞당겼다. 체형미와 질감을 잘 드러내는 드레스에 러스티 브라운 목도리를 더하여 전체적인 룩을 완성했다.↓→

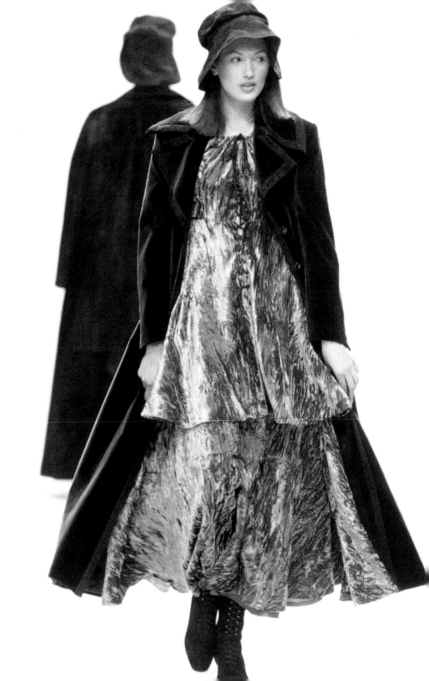

1999년 가을·겨울 컬렉션에서 나뭇가지 모양으로 가죽 소재를 잘라 슈즈를 장식했다.

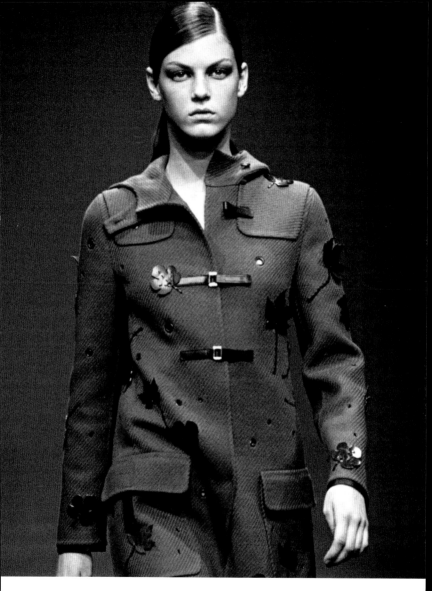

1999년 가을·겨울 컬렉션. 프라다 컬렉션에서 자주 등장하는 밀리터리 룩을 바탕으로 가죽
끈으로 앞섬을 여미고 코트 전체에 나뭇잎을 꿰매는 방식으로 질감에 변화를 주었다.

Selling the Prada Look

프라다의 특징인 과거와 미래와의 조우는 광고 캠페인에서도 여실히 드러났다. 프라다는 광고 속에서 펼쳐지는 판타지를 통해 고객에게 구애를 했다. 아이러니하게도 정작 의복은 판타지의 일부일 뿐, 모델의 표정과 연출된 분위기로 독특한 이야기를 전계해 나갔다 스티븐 마이젤은 십여 년간 브랜드의 철학을 명확히 전달 할 수 있는 최정예 멤버들과 함께 프라다 캠페인을 이끌었다.

패션쇼야말로 프라다의 정수를 볼 수 있는 최적의 기회였다. 테아트로 피코에서의 경험 때문일까, 미우치아가 기획하는 패션쇼는 공연만큼이나 극적인 요소들로 가득찼다. 2000년부터 프라다는 밀라노 포가짜로에 있는 한 공장을 개조하여 패션쇼를 개최했다. 매 시즌 테마에 맞춰 스크린, 장신구 등과 같은 다양한 설치물을 활용하여 공간을 새롭게 단장했다. 최고의 게스트들이 가장 먼저 컬렉션을 목도할 수 있게 심혈을 기울여서

게스트 목록을 완성했다. 미우치아는 성공적인 쇼를 위해 어떠한 요행도 바라지 않았다. 초청장 디자인, 봉투의 두께, 심지어 카나페를 선택하는 순서까지 치밀하게 준비했고 조명, 음악, 좌석 배치도를 쇼의 일부로 녹여냈다. 한 치의 오차 없이 모든 과정을 준비했지만 정작 관객들은 그 사실을 몰랐다. 마치 모든 것이 즉흥적으로 전계되는 것처럼 예측불허의 상황에 던졌다. 각각의 관객들은 무대 위에서 펼쳐지는 이야기의 파편을 모아 자신만의 판타지를 완성해 나갔다. 보고 있어도 믿어지지 않는 이야기의 흐름을 추측하고 기대하며 프라다가 선사하는 판타지 세계로 빠져들었다. 옛것과 새것, 전통과 혁신이 조화롭게 뒤엉켜 있는 프라다 세상은 이렇게 저항할 수 없는 매력으로 사람들의 마음을 움직였다.

활기찬 에너지로 가득한 2011년 봄·여름 컬렉션. 화사한 색상, 시원한 줄무늬, 예사롭지 않은 액세서리가 어우러져 여름 향기를 물씬 풍겼다. 줄무늬 모피 스톨과 밑창을 세 개 붙여 만든 슈즈가 눈에 띈다. 1940년대를 연상시키는 실버 아이섀도로 강조된 메이크업과 젤로 단장한 웨이브 헤어가 인상적이다.↓

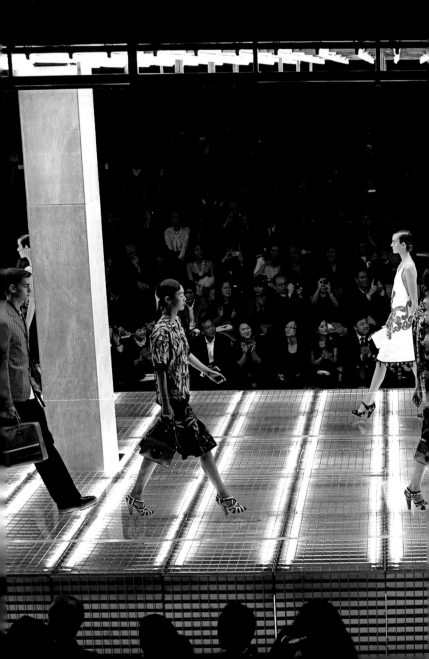

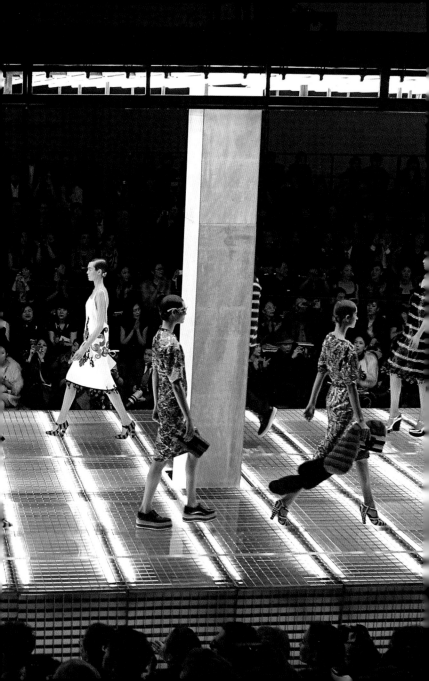

MIUMIUPRADA'S LITTLE SISTER

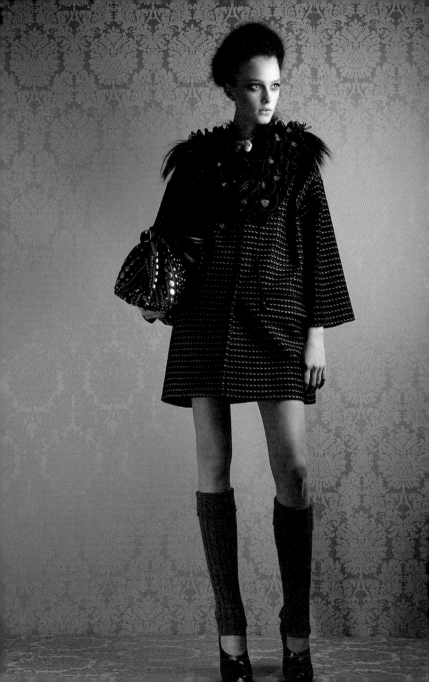

Plundering the Past

"미우미우는 내가 어린 시절에 마냥 부러워하며 학교에서 말을 걸었던 나쁜 소녀들에 관한 이야기이다."　　　미우치아 프라다

1993년 프라다는 세컨 브랜드를 출시했다. 명칭은 '미우미우'로 어린 시절 미우치아의 별명이었다. 디퓨전 라인답게 합리적인 가격으로 젊은층을 공략하며 브랜드의 영역을 넓혀갔다. 미우미우는 통통 튀는 발랄함과 싱그러움, 엉뚱하고 섹시한 분위기로 프라다와 사뭇 다른 에너지를 발산했다. 두 브랜드 사이에는 명백한 차이점이 존재했지만 패밀리 브랜드가 가진 유사성 때문일까, 사람들은 미우미우를 프라다의 리틀 시스터라고 불렀다.

무심히 낡은 옷을 걸쳐 입어도 근사해 보이는 사람처럼

←2009년 프리-폴 컬렉션. 1960년대 풍의 와이드 소매에 장식이 달린 스윙 코트와 하이힐과 발토시를 매치하여 경쾌한 분위기를 연출했다.

미우미우의 성공 비결은 바로 쿨한 느낌이었다. 언뜻 보기에 밋밋해 보이지만 독창적인 소재와 프린트로 브랜드의 정체성을 각인시켰다. 미우미우는 론칭 초기부터 우아한 세련미 대신 자유분방함에 힘을 실어주었다. 미우미우의 변화무쌍한 매력은 다방면에 걸친 광고 캠페인을 통해 더욱 견고해졌다. 테리 리처드슨, 유르겐 텔러, 마리오 데스티노, 작고한 코린 데이와 같이 당대 최고의 패션 사진작가들과 드류 베리무어, 클레오 세비니, 케이티 홈즈, 바네사 파라디 등 유명인사들이 캠페인에 동참했다.

미우미우 소녀들은 가늠하기 어려운 다채로운 아름다움을 발산했다. 때로는 브랜드의 정체성을 불투명하게 만들기도 했지만 시종일간 한 가지 테마는 유지되었다. 미우치아 디자인의 가장 큰 특징인 과거로의 회귀였다. 그녀가 패션계에 입문했을 때부터 즐겨 활용했던 레트로 풍이 미우미우의 성공의 열쇠가 되었다. 미우치아는 마치 까치가 둥지를 짓듯이 과거에서 가장 흥미로운 부분을 모아 상큼한 소녀미를 표현했다.

2011년 브루스 웨버는 느와르 풍의 광고 영상을 촬영했다.

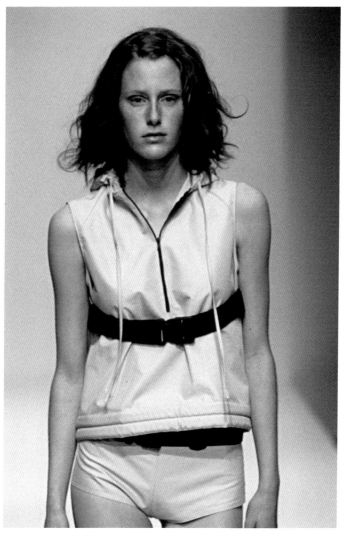

스포츠와 레저의 영향력이 두드러진 1999년 봄·여름 컬렉션. 블랙 지퍼가 달린 민소매 후드 탑에
숏 팬츠를 매치하여 자칫 밋밋해 보일 수 있는 앙상블에 반전 매력을 연출했다.

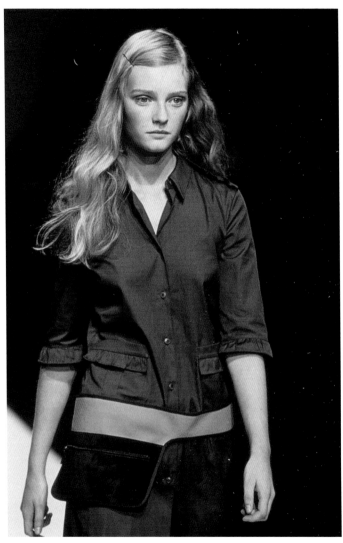

1999년 가을·겨울 컬렉션. 밀리터리 그린과 대비되는 오렌지 색상의 벨트로 전체적인
실루엣을 잡아주었고 여성스런 프릴로 주머니를 장식하여 반전미를 선보였다.

제목은 「헤일리의 초상」으로 영상 내내 흐르는 클래식 음악은 마치 무성 영화를 보는 듯한 착각을 불러일으켰다. 주인공 헤일리 스타인펠드는 잔디에 눕기도 하고 기차선로에 주저앉기도 하며 시시때때로 공상에 빠져들었다. 그녀는 현대적 감각으로 재해석한 비즈 장식 드레스와 반짝이는 슈즈를 착용한 채 피자를 먹으며 마냥 즐겁게 웃고 있었다. 평온한 일상 속에 스며든 빈티지 스타일은 보는 이로 하여금 옛 향수에 잠기게 했다.

말끔하게 차려입은 우아한 스타일에서도 1940년대를 관통하는 노스탤지어 감성이 느껴졌다. 사랑스럽고 발랄한 소녀미가 돋보이는 2002년 가을·겨울 컬렉션에서 섬세한 시폰 소재로 만든 연한 핑크색 줄무늬 티셔츠와 울 스커트는 독보적인 매력을 드러냈다. 2003 가을·겨울 컬렉션은 클래식한 드레스, 스커트, 힙스터 트라우저, 모피를 활용하여 이와 상반된 원숙미를 선보였다. 리틀 시스터 미우미우는 친근함과 고상함의 경계선을 넘나들며 브랜드의 반경을 넓혀 나갔다.

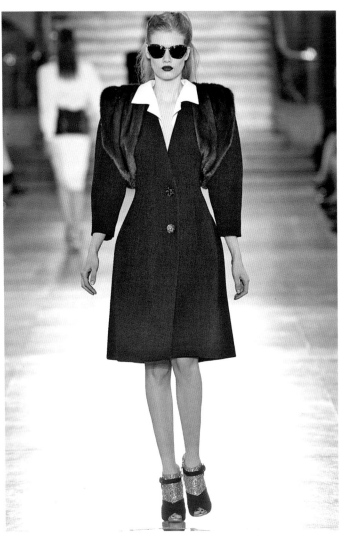

1940년대 분위기가 물씬 풍기는 2011년 가을·겨울 컬렉션. 할리우드의 전성기에 유행했던 스타일에서 착안한 선글라스, 퍼 티핏, 붉은색 립스틱으로 화려함을 더했다.

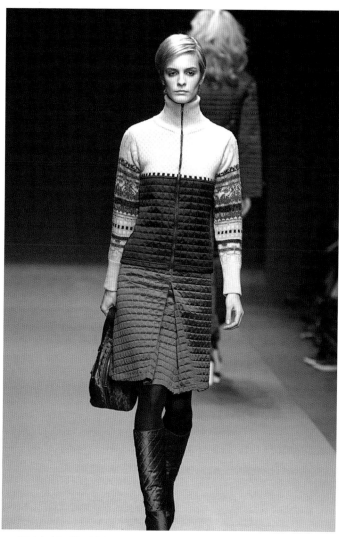

2002년 가을·겨울 컬렉션. 1940년대 스타일이 엿보이는 우아한 실루엣과 현대적 감각을 반영한 퀼팅 소재가 인상적이었다.

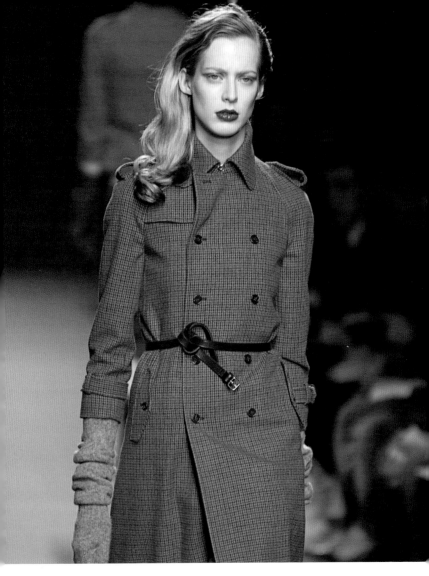

2003년 가을·겨울 컬렉션. 밀리터리 그린 더블 코트. 버클 대신 벨트로 질끈 묶어 자칫 유니섹스 스타일로
치우치기 쉬운 스타일에 균형을 잡았다. 한쪽으로 넘긴 헤어스타일에 붉은색 립스틱을 바른 모습으로
전시 상황의 엄중한 분위기를 표현했다.

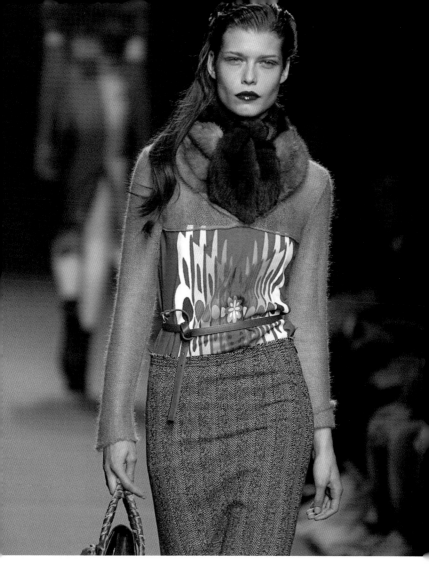

2003년 가을·겨울 컬렉션에서 광택이 나는 핑크, 옐로, 그린의 조합으로 다소 수수한 느낌에 활력을 불어넣었다. 질감의 특징이 두드러진 모피 스카프와 모헤어 소매로 레이어링 효과를 내고 매듭으로 묶은 벨트와 핸드백을 가미시켜 여성스런 룩을 완성했다.

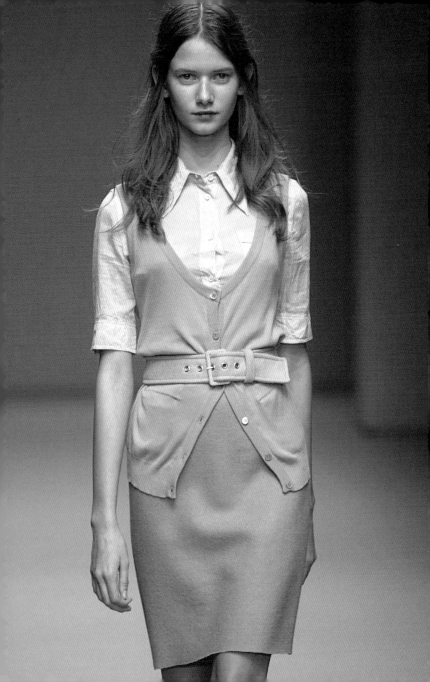

Preppy Chic

프레피 룩의 매력은 클래식한 디자인과 고품질에서 배어나오는 절제미에 있다. 미우미우 특유의 심플한 디자인은 그 자체로 단정한 프레피 스타일과 완벽하게 조화를 이루었다. 미우미우가 연출한 프레피 룩에는 소녀에서 숙녀가 되어 가는 과도기가 담겨 있다. 타이틀마저 '얼모스트 어 레이디'였던 2002년 봄·여름 컬렉션에서 선보인 주름치마와 야구 점퍼가 좋은 예이다.

2001년 봄·여름 컬렉션에서 미우치아는 프라다 방식을 차용하여 프레피 룩을 모던하게 재해석했다. 드롭 숄더 재킷과 같이 1980년대 유행했던 아이템을 1950년대 스타일과 접목시켜 도회적인 분위기를 연출했다. 또한, 신축성 있는 와이드 벨트와 헐렁한 스커트로 실용성을 강조했다. 여기에 뾰족구두에 긴 양말을 미스매치하여 미우미우 특유의 소녀 감성을 표현했다.

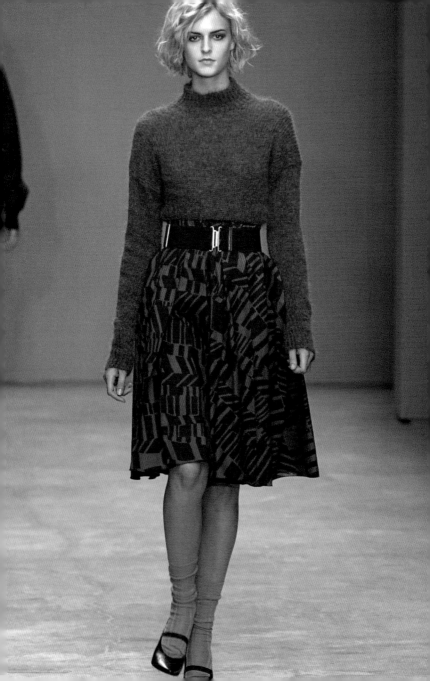

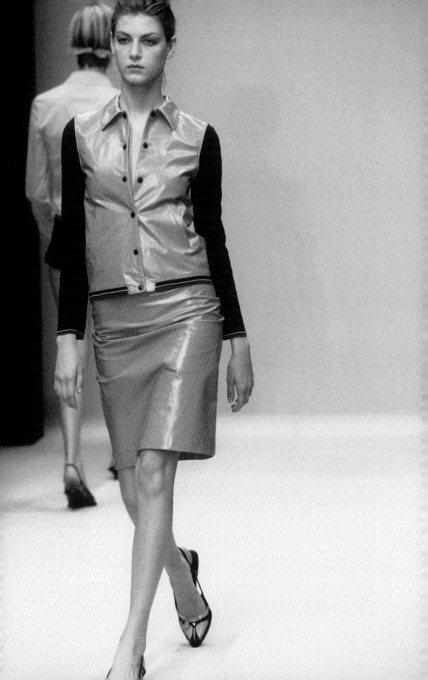

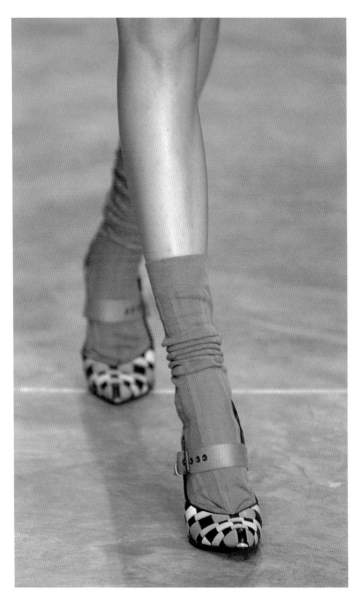

카디건은 프레피 앙상블에서 주요한 역할을 했다. 겉옷으로 걸치기도하고 그 위에 벨트를 착용하여 여성미를 강조하기도 하며 브랜드가 추구하는 미적 가치에 부합하는 필수 아이템으로 자리잡았다. 이후에도 다수의 컬렉션에서 링 귀걸이, 체인 목걸이, 화려한 색상의 와이드 머리띠와 같은 액세서리와 조화를 이루며 순진무구한 미우미우의 소녀 감성을 유감없이 드러냈다.

2002년 봄·여름 벨트 룩. 무심히 걸친 톤온톤 착장에 벨트를 착용하여 포멀한 분위기를 연출했다.←↑↑

2001년 봄·여름 컬렉션에서 선보인 기하학적인 패턴과 다채로운 색상으로 가득한 하이힐 슈즈에 밋밋한 그레이 삭스. 이 기묘한 조합은 발랄한 분위기를 한껏 고양시켰다.←↑

2001년 봄·여름 컬렉션에서 레드·블랙 스커트, 심플한 그레이 스웨터, 골드 버클로 장식한 블랙 와이드 벨트를 매치한 자쿼타 휠러.↑→

←2000년 봄·여름 컬렉션에서 선보인 1950년대 항공 점퍼를 연상시키는 투톤 재킷에 팬슬 스커트를 매치한 프레피 앙상블.

Sixties Scene

미우미우 컬렉션에는 1960년대 특유의 생기발랄한 에너지가 응축되어 있는 아이템들이 자주 등장한다. 대표주자에는 에이라인 드레스, 플렛폼 슈즈, 메리 퀀트 플라워를 꼽을 수 있었다.

2010년 가을·겨울 컬렉션은 산뜻한 미니드레스와 사랑스러운 볼륨 스커트로 세련미를 한껏 드러냈다. 정교한 꽃들로 하단을 장식하고 목선 위로 올라오는 옷깃에 얇은 줄로 리본을 맨 에이라인 드레스는 보는 이로 하여금 싱그러움에 미소를 머금게 했다. 색상 또한 탁월했다. 은은한 라일락 스커트와 리본으로 장식한 블랙 상의에 오렌지 옷깃을 매치하여 발랄한 분위기를 연출했다. 오렌지 핸드백과 우아한 하이힐로 전체적인 스타일을 마무리한 소녀의 모습에서 성숙한 여인의 향기가 배어나왔다.

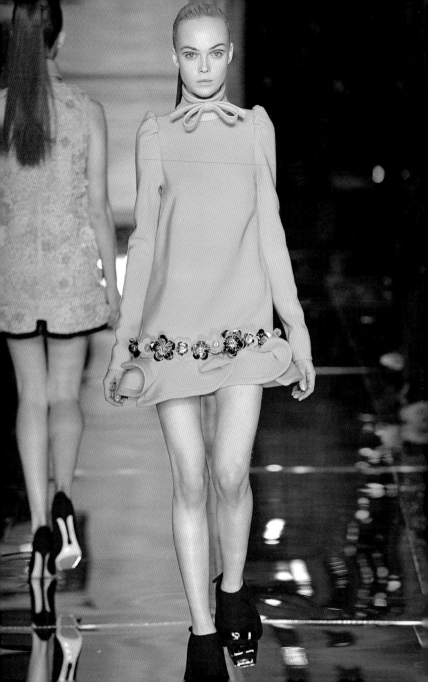

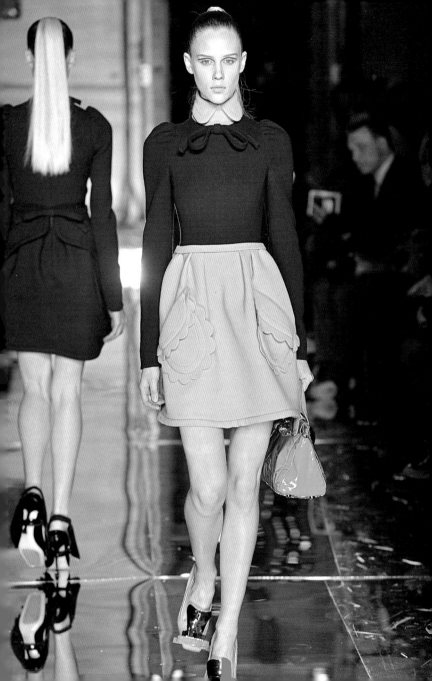

1960년대 스타일을 현대적 감각으로 재해석한 사랑스런 드레스는 패션 에디터들의 마음을 단단히 사로잡았다. 2010년 8월호 영국 《보그》, 영국 《엘르》, 미국 《W》 표지에 미우미우 드레스가 동시에 등장했다. 이 전대미문의 사건을 통해 브랜드의 인기와 세계적인 영향력이 입증되었다. 미소 가득한 미우치아의 얼굴을 상상하는 것은 모두에게 그리 어려운 일이 아닐 것이다.

1960년대 풍이 지배적이었던 2010년 가을·겨울 컬렉션. 에이라인 오렌지 원피스의 하단을 실버 플라워로 장식하고 나비 리본과 블랙 슈즈로 스타일을 완성했다.↑

←2010년 가을·겨울 컬렉션. 폴백 헤어스타일로 근접하기 어려운 근엄한 분위기를 자아냈지만 스커트 포켓에 달린 귀여운 프릴 장식이 이와 대비되어 반전 매력을 발산했다.

드레스와 유사한 패턴 소재에 빈티지 느낌의 황갈색 가죽으로 디테일을 마무리한 가방은 레트로 풍의 드레스와 멋진 조화를 이끌어냈다. 패턴 간의 부조화가 만들어낸 강렬한 대비감이 눈길을 끌며 의복만큼이나 중요한 영향력을 발휘했다.↓

Stars and Stripes

미우미우 패션쇼에 자주 등장하는 의상 중 하나는 심플한 드레스이다. 프라다와 마찬가지로 정갈한 디자인은 다양한 프린트가 활약할 수 있는 공간을 제공했다. 일찌감치 마법같은 프린트의 힘을 간파한 미우치아는 프린트를 기민하게 활용하여 독특한 느낌의 의상을 선보였다.

2008년 가을·겨울 지면 광고에서 눈을 감은 채 고개를 뒤로 젖힌 바네사 파라디의 매혹적인 모습이 클로즈업 되었다. 오렌지, 블랙, 크림, 초콜릿 브라운, 레드가 혼합된 강렬한 패턴의 드레스 톱은 사람들의 시선을 끌기에 충분했다. 쿨함이 진동하는 한 컷의 이미지로 매력적인 프린트가 만들어 낸 소녀미의 진수를 보여주었다.

미우치아는 화려하고 대담한 패턴에 관한 모든 것을 보여주었다. 2005년 봄·여름 컬렉션에는 1970년대 소파나 커튼 원단에서 본 듯한 브라운, 오커, 그린, 블루 색상의 레트로 프린트

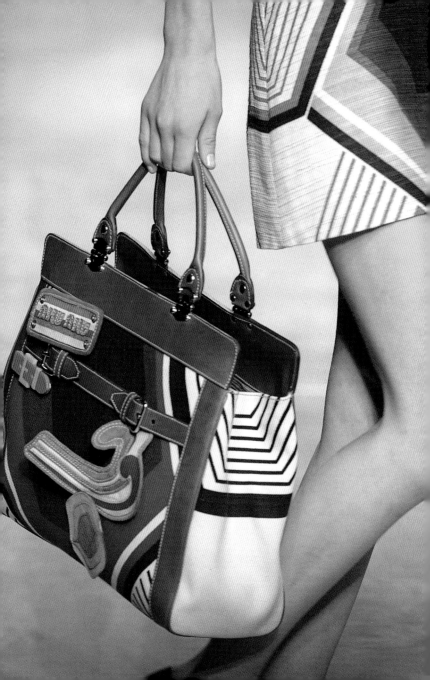

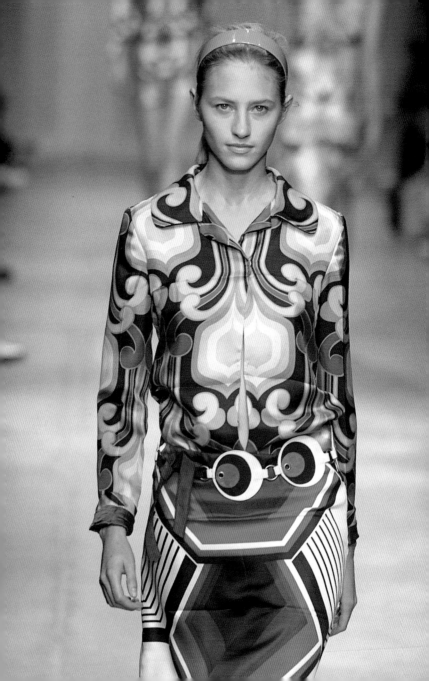

가 대거 등장했다. 소녀 감성이 반영된 부드럽고 사랑스러운 프린트에는 2006년에 선보인 레몬과 페일 로즈 색상의 별모양과 2010년 컬렉션을 주도한 동물 프린트가 있다. 2011년 봄·여름 컬렉션은 눈부신 전성기에 집착하는 글램 록을 모티브로 한 매력적인 의상들이 무대를 수놓았다. 마치 다양한 모양으로 유명세를 표현이라도 하듯 별, 동물, 연꽃 등의 화려한 프린트가 속속들이 등장했다.

미우치아는 언제나 흥미로운 방법으로 프린트와 디자인을 접목시켰다. 공통점을 완전히 없애거나 디자인과 패턴을 충돌시키며 불협화음이 가져온 독특한 매력을 만끽했다. 미우치아는 2012년 봄·여름 시즌에서 프린트와 패치워크 기법을 부츠, 가방, 드레스에 적용했다. 얇은 블랙 리본을 앞이나 옆으로 묶어 입는 망토에 토속적인 느낌이 가미된 웨스턴 부츠와 나막신을 매치시켜 자칫 엄숙하게 흐르기 쉬운 컬렉션의 분위기를 발랄하게 이끌었다.

←1970년대 패턴에 다양한 색상을 접목시킨 1995년 봄·여름 컬렉션. 라일락과 브라운 색상이 조화롭게 어우러진 레트로 셔츠에 레드, 블루, 브라운, 화이트 색상이 믹스된 스커트를 착용했다. 블루 헤어밴드와 싱그러운 메이크업으로 쿨한 매력을 더했다.

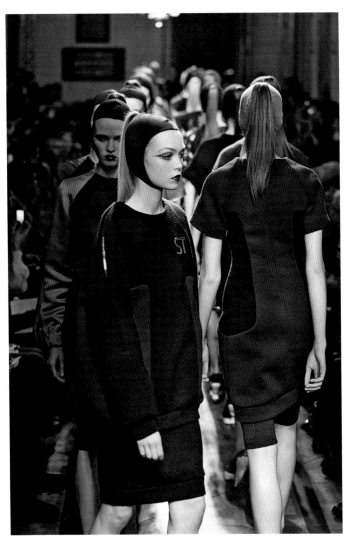

자키 유니폼에서 영감을 받은 2008년 가을·겨울 컬렉션에서 포니테일이 뒤로 빠져나오는
호스후드와 가죽 소재로 만든 이니셜이 부착된 의복을 착용한 모델들.

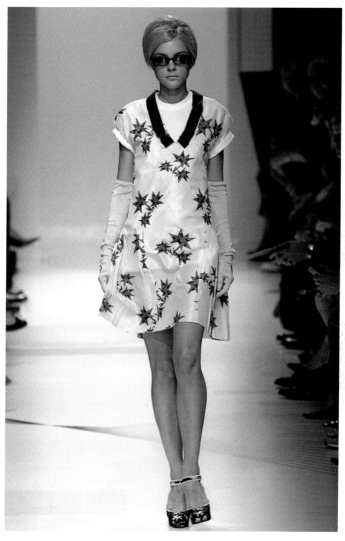

대담한 스타일이 테마였던 2006년 봄·여름 컬렉션. 흰색 티셔츠 위에 귀여운 느낌의 페일 옐로와
어울리는 별모양이 가득한 드레스, 선글라스, 롱 글러브, 하이힐로 스타일을 완성했다.

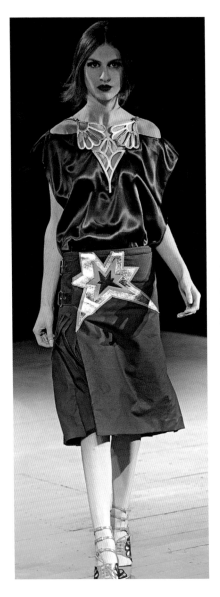

←2011년 봄·여름 컬렉션에서 실버 문양의 실크 새틴 셔츠와 별모양의 화려한 무늬가 인상적인 스커트. 푸크시아 색상의 끈이 달린 힐로 록 스타일을 동경하는 소녀 감성을 표현했다.

2010년 봄·여름 프린트는 섬세한 이미지와 진지한 메시지를 내포하고 있었다. 블랙 미니스커트에 있는 강아지와 동일한 색으로 붉은 옷깃에 그려진 누드가 눈에 띄었다.→

매혹적인 2011년 봄·여름 컬렉션. 동양의 멋이 느껴지는 연꽃무늬 실크 드레스에 얇은 블루 벨트를 매어 여성스런 실루엣을 연출했다.←↓

패턴의 조합이 흥미로운 2012년 봄·여름 컬렉션. 패치워크 스타일의 드레스와 부츠에 레드, 블랙, 핑크로 구성된 기하학적 무늬의 가방을 매치했다.↓→

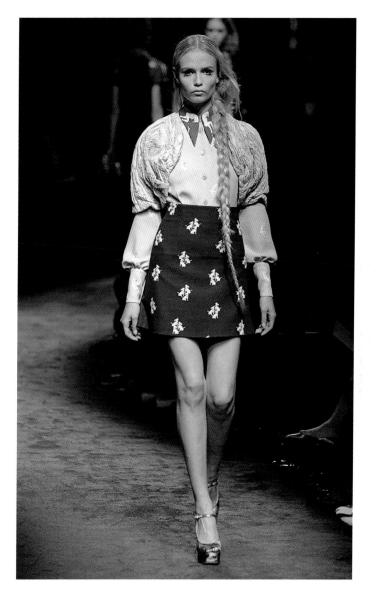

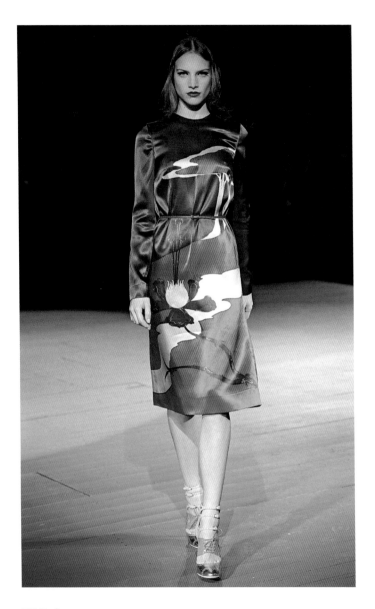

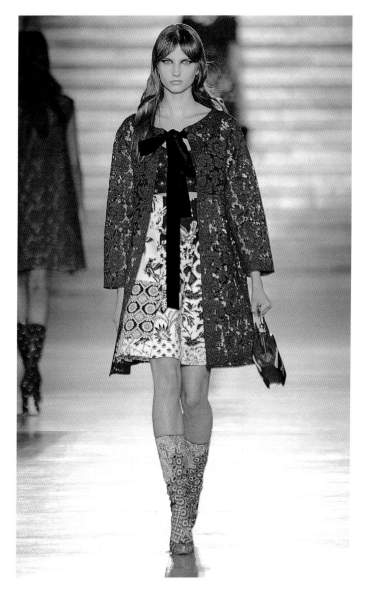

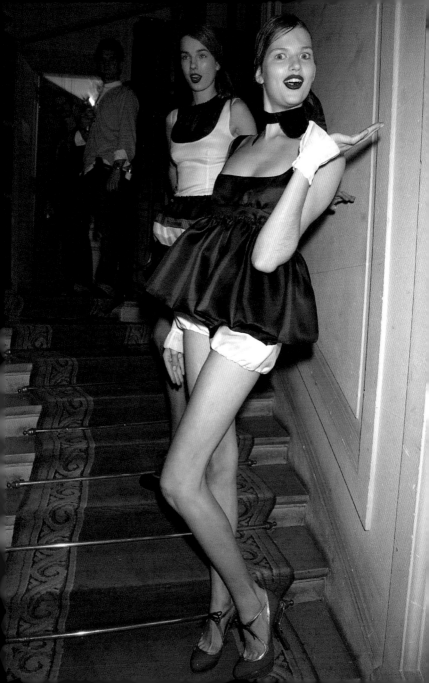

Sexy Sirens

미우치아는 풋풋한 관능미를 발산하는 미우미우 소녀들의 묘한 매력을 컬렉션을 통해 다채로운 모습으로 표현했다. 2002년 봄·여름 컬렉션에는 핫팬츠와 하이 부츠에 오퍼 코트를 걸친 모습으로, 2008년에는 블랙 앤 화이트 퍼프볼 미니 드레스와 블루머 쇼트 팬츠에 목에는 초커를, 손목에는 커프를 착용한 모습으로 미우미우 스타일의 관능미를 선보였다. 발그레 빛나는 조명 아래로 걸어 나오는 모델들은 언뜻 보기에 프랑스 하녀 같기도 하고 『이상한 나라의 엘리스』 혹은 《플레이 보이》 바니 걸을 연상시켰다.

미우치아는 색상 변화만으로도 극적인 반전을 이끌어냈다. 멀티 컬러 퍼프볼 미니 드레스에 오렌지 선글라스를 매치시켜 몽환적인 아름다움을 표현하는가하면 순백색으로 색상을 통일하여 정갈한 우아함을 드러내기도 했다. 여기에 레드 립스틱을

←2008년 봄·여름 패션쇼 백스테이지에서 포즈를 취하는 모델들.

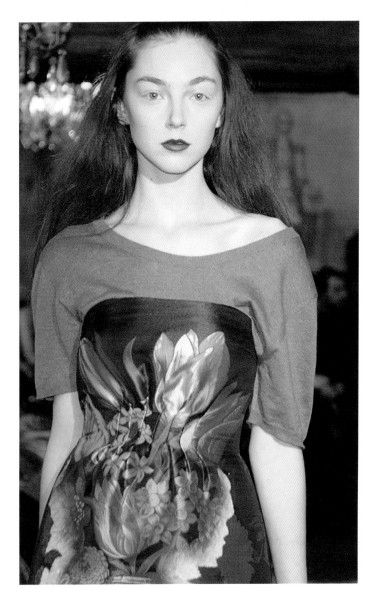

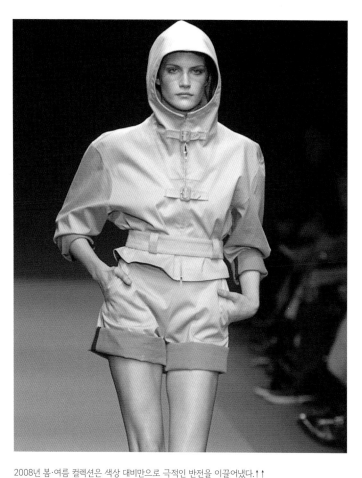

2008년 봄·여름 컬렉션은 색상 대비만으로 극적인 반전을 이끌어냈다.↑↑

실용성이 강조된 2002년 가을 컬렉션. 우주복이 연상되는 후드 재킷에 하이 부츠와 쇼트 팬츠를 매치하여 초현실적이고 도발적인 분위기를 자아냈다.↑

←2006년 가을·겨울 파리 컬렉션 데뷔 무대. 화려한 색상의 정물화가 그려진 실크 드레스에 붉은 색 무광 립스틱을 바른 모델의 모습에서 자신감과 성숙함이 배어나왔다.

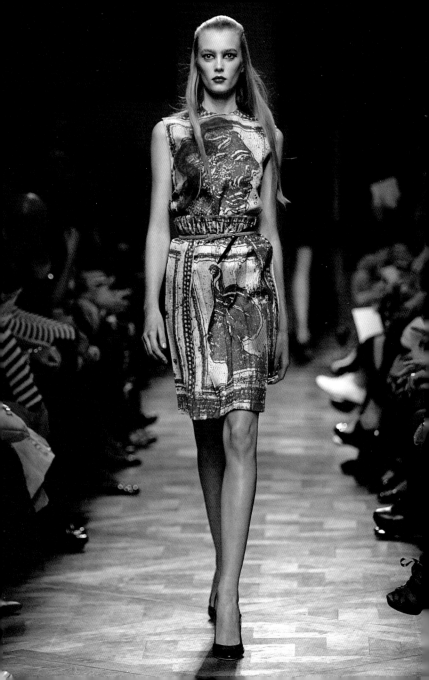

심벌처럼 활용하여 쇼 전체를 도발적인 느낌으로 이끌었다.

2008년 봄·여름 컬렉션 지면 광고는 듀오 사진작가로 유명한 머트 알라스와 마르커스 피고트가 촬영했다. 모델로 캐스팅 된 커스틴 던스트과 함께 1950년대 섹스 심벌을 옮겨 놓은 듯한 매혹적인 캠페인 컷을 완성했다.

미우미우는 2006년 가을·겨울 시즌 처음으로 파리 패션위크에 합류했다. 패션쇼는 파리 레프트 뱅크에 위치한 유서 깊은 라 페르주 레스토랑에서 개최되었다. 이례적으로 럭셔리 풍이 지배적이었던 2006년 미우미우 컬렉션은 마치 소녀에서 여인으로 변해가는 한 편의 서사를 보는 듯했다. 더 이상 프라다의 리틀 시스터도 보급판도 아닌 독자적인 정체성을 가진 브랜드로 우뚝 서는 순간이었다. 이 극적인 터닝 포인트를 기점으로 새로운 역사가 시작되었다. 화려한 실크 패브릭에 롱 글러브서부터 정교한 문양을 힐에 새긴 플랫폼 슈즈까지 세련된 여인으로

←화사한 민소매 드레스와 연결된 앞자락은 드레스의 구조를 잡아 줄 뿐만아니라 해체주의적 실루엣의 묘미를 선사했다.

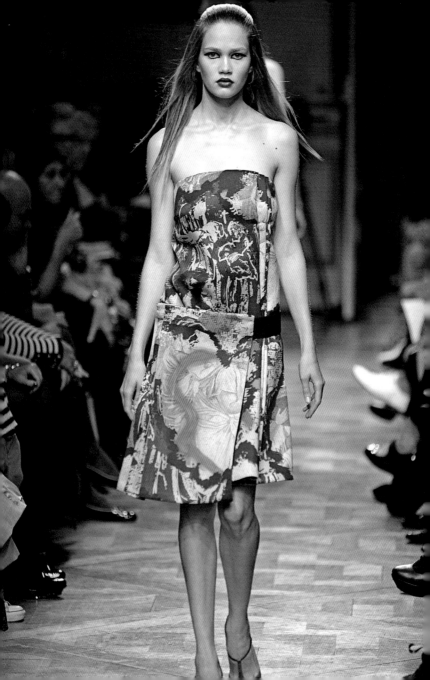

새롭게 태어난 수줍은 소녀에게 엄청난 갈채가 쏟아졌다. 미우미우 소녀는 새롭게 장착한 자신감으로 붉은색 립스틱과 미니스커트에 도전했다. 어엿이 도발적인 분위기로 주위를 압도하는 여인으로 성장한 미우미우 소녀에게 패션계는 경이로운 찬사를 보냈다.

←미우치아의 유럽 역사에 대한 고찰이 반영된 2009년 봄·여름 컬렉션. 고대 로마 시대 타일이나 동전에서 봄직한 무늬 위에 그라피티 스프레이를 더하여 현대적 감각으로 재해석했다.

MENSWEAR

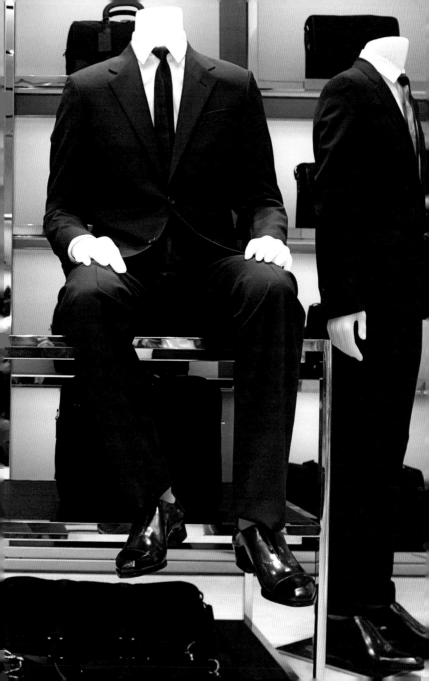

Menswear

1992년 프라다는 풋웨어, 액세서리, 의상으로 구성된 남성 토털 컬렉션을 론칭했다. 첫 출시부터 프라다 특유의 심플한 디자인과 실용성으로 세간의 관심을 모았다. 미우치아는 기능적 요소를 고려하여 신축성 있는 소재를 활용하였으며 주머니와 같은 디테일까지 심혈을 기울여서 남성복을 제작했다. 프라다 남성복 컬렉션은 해를 거듭할수록 프라다 맨이 지닌 독특한 매력으로 가득 채워져 갔다.

상반된 요소를 능수능란하게 활용하는 미우치아의 능력은 다채로운 형태로 남성복 컬렉션에 반영되었다. 1970년대 패턴을 재해석한 2003년 가을·겨울, 추상적인 디자인을 선보인 2005년 봄·여름, 선명한 원색채의 꽃무늬가 도드라진 2012년 봄·여름 컬렉션은 극과극의 스타일을 한데 모아 하모니를 이끌어낸

←1993년 프라다 남성복, 신발, 액세서리가 출시되었다. 해를 거듭할수록 섬세한 제작 능력이 빛을 발하며 좋은 평판을 이끌어냈다.

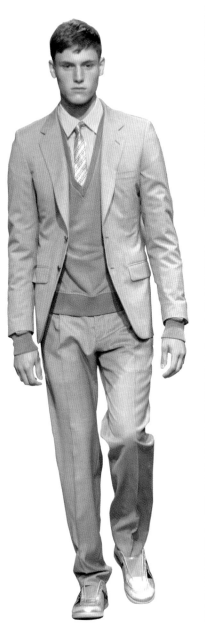
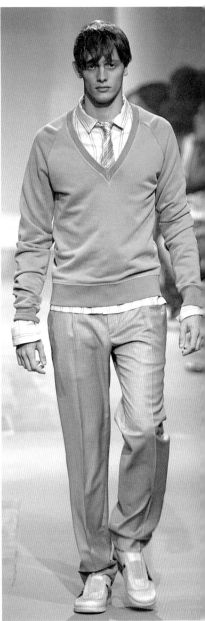

대표적인 사례이다. 그간 미우치아의 행보를 보았을 때 질감을 활용하여 독창적인 아름다움을 표현하는 것은 그리 놀라운 일이 아니다. 일반적으로 나일론을 촘촘히 꼬아 만든 실로는 기능성이 뛰어난 니트를 제작했고 고급 여성 의류에는 매우 부드럽고 섬세한 모헤어를 사용했다. 흥미롭게도 미우치아는 이 상반된 두 소재의 결합하여 촉감뿐만 아니라 시각적으로 매우 독특한 분위기를 연출했다. 실크처럼 윤기 나는 소재에 무광택을, 때로는 매끄러운 소재에 투박한 느낌의 퍼 종류를 과감하게 조합하여 아웃핏을 완성했다. 2007 가을·겨울 컬렉션에서는 거친 장모로 만든 조끼, 상의, 코트 시리즈와 부드러운 앙고라 모자, 스웨터, 레깅스를 머리에서부터 발끝까지 매치했다. 극단적인 대비로 만들어낸 하모니는 프라다 남성복의 특징이자 강점이 되었다.

←2006년 봄·여름 컬렉션. 브라운·그레이 색상의 클래식 슈트에 실버 스니커즈를 매치하여 캐주얼한 느낌을 연출했다.

←시선을 끄는 그린 상의에 넥타이와 셔츠를 착용하여 캐주얼한 프레피 룩을 연출했다.

2008 가을·겨울 컬렉션은 유니섹스적인 아름다움과 외모에서 풍기는 이중성을 테마로 삼았다. 그동안 즐겨 활용했던 질감, 프린트, 색상의 대비는 어디에도 없었다. 중성적 이미지라는 상반된 콘셉트로 쇼 전체를 이끌었다. 모델들은 아기 턱받이 모양의 상의에 작스트랩이 노출된 하의를 매치하거나 스커트 형태의 천 조각을 바지 위에 입고 무대를 활보했다. 다소 난해한 콘셉트로 인해 창의적인 접근이었다는 평가와 동시에 최악의 컬렉션으로 지목되며 많은 논란을 야기 시켰다.

톤-온-톤 배색은 프라다 남성복의 또 다른 특징이다. 미우치아는 남성복 컬렉션에서 초기 미니멀리스트의 면모를 여실히 드러냈다. 수년에 걸쳐 축척해온 브랜드의 진가가 유감없이 발휘하여 머리에서 발끝까지 거의 동일한 색상으로 의상을 매치했다. 네이비, 카멜, 그레이 톤에 약간의 변화를 주는 것만으로 너무나도 쉽게 절제된 라이프 스타일을 의상에 반영했다. 마치 타고난 멋이 표출 된 것처럼 어디에도 인위적인 느낌이 없었다.

2008년 가을·겨울에 선보인 특이한 모양의 더블칼라와 턱받이 모양의 탑. 셔츠 하단에 작스트랩이 어렴풋이 보인다.→

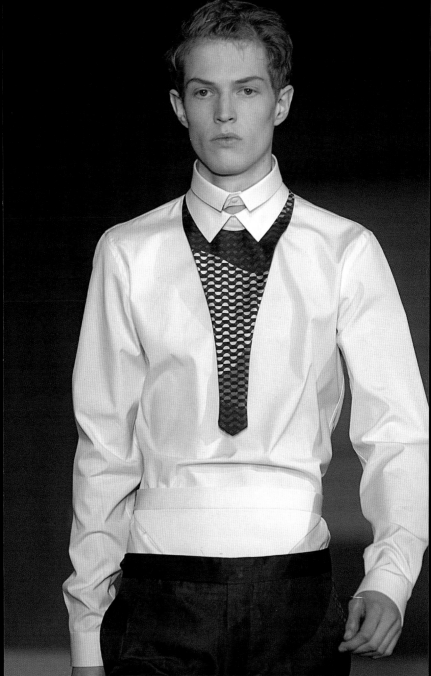

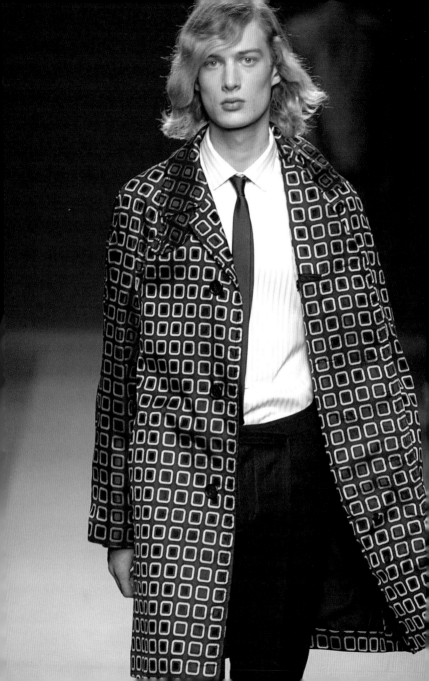

패션은 재창조의 연속이지만 시공을 초월하여 오랫동안 사랑받는 클래식한 멋이 존재한다. 프라다 남성복은 후자에 속한다. 공들여서 재단한 정장과 아우터가 든든히 컬렉션을 뒷받침하며 몰아치는 패스트 패션의 광풍을 거뜬히 헤쳐나갔다. 프라다 남성복 컬렉션은 더욱 더 많은 사람들이 열망하는 워너비 브랜드, 반드시 소장해야하는 아이템으로 그 가치를 구축해 나갔다.

프라다는 패션계를 이끌어가는 선구자로서 명품에 대한 우리의 고정관념에 도전장을 내밀며 끊임없이 앞으로 전진해 나가고 있다.

←사각형 골드 문양이 눈에 띄는 블랙 코트. 클래식한 블랙 팬츠와 넥타이를 매치하여 세련된 아웃핏을 완성했다.

1970년대 패턴의 특징이 도드라진 2003년 가을·겨울 컬렉션. 기하학적인 패턴과 컬러의 부조화가 눈에 띄었다.←↓

다양한 색상의 체크무늬 중절모와 전혀 어울리지 않는 타이를 매치하여 시선을 끌었다.↓→

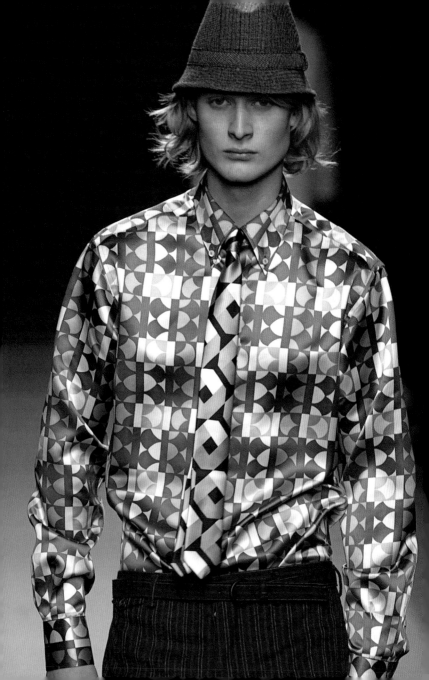

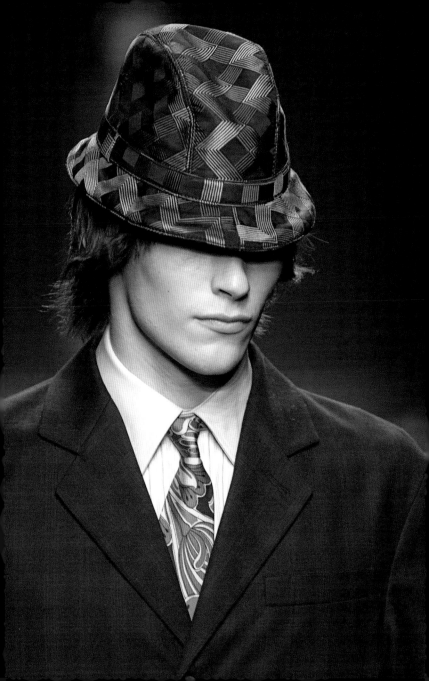

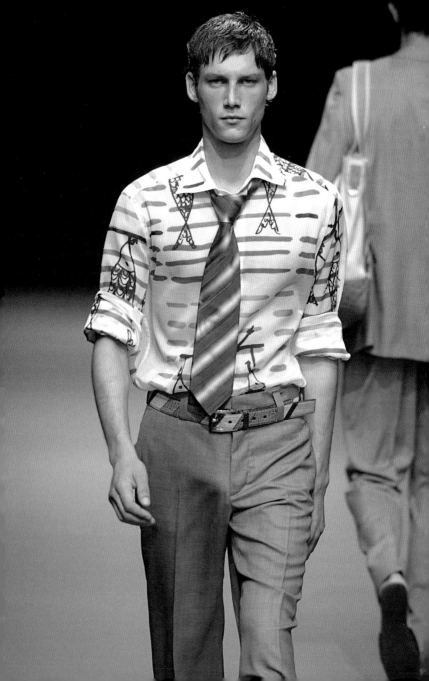

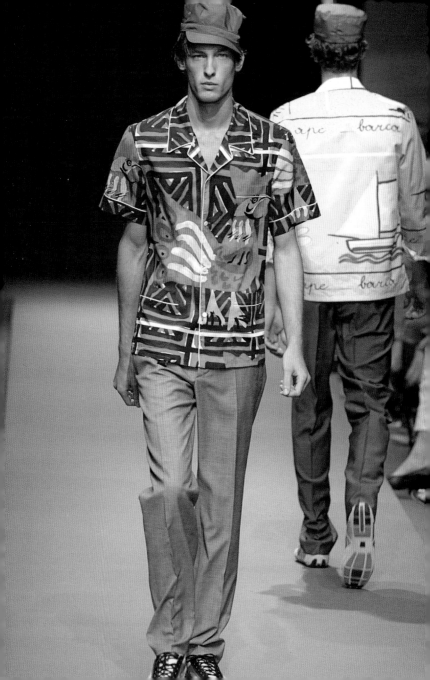

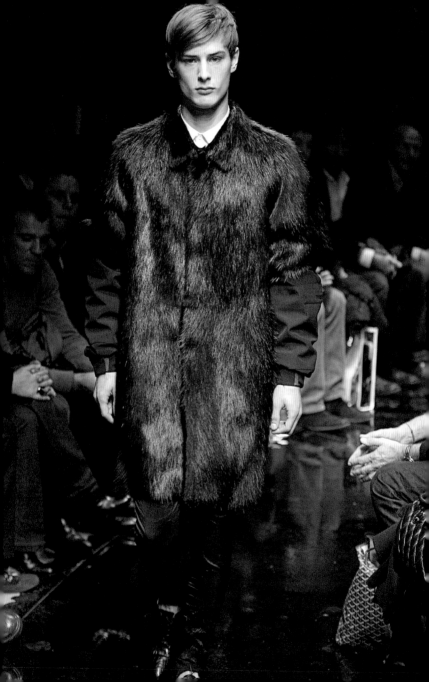

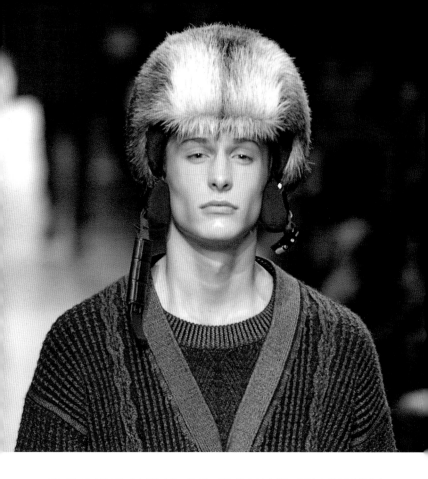

물고기를 모티브로 한 여름 셔츠에 잘 어울리는 팬츠, 벨트, 넥타이를 조합하여 캐주얼의 핵심이 독창성임을 보여주었다.←↑↑

2005년 봄·여름 컬렉션. 오렌지, 브라운, 화이트, 옐로, 그린으로 추상적인 무늬를 가득 메운 셔츠에 톤 다운된 정장 바지와 화려한 스니커즈를 착용했다.↑↑→

←2007년 가을·겨울 순백의 셔츠 위에서 더욱 빛나는 블랙 모피 코트.

2006년 가을·겨울 클래식한 컬렉션에 생기를 불어 넣은 오소리 털 헬멧.↑→

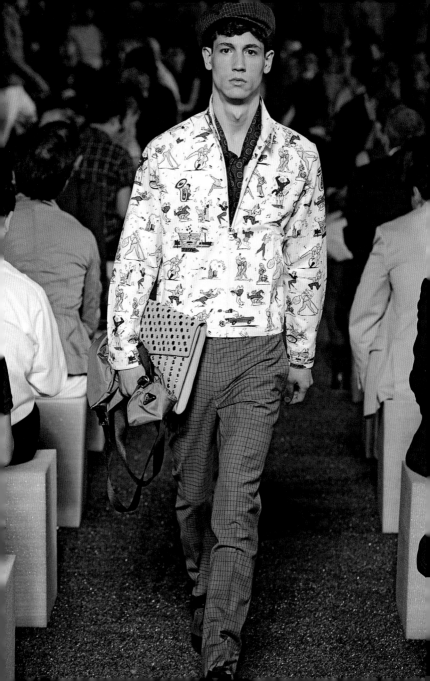

Accessories & the Prada man

미우치아는 조연에 불가했던 액세서리 라인을 전면에 내세워 스타일을 전체에 영향을 미쳤다.

미우치아는 2011년 봄·여름 컬렉션에서는 가죽, 에스파드리유, 스니커즈 겉창을 압축하여 삼단 레이스업 슈즈를 선보였다. 2006년 봄·여름 컬렉션에는 실버 스니커즈, 같은 해 가을·겨울 컬렉션에서는 모피로 덮인 헬멧을 슈트와 매치하여 독특한 분위기를 연출했다. 미우치아는 개성 넘치는 액세서리로 전체적인 패션쇼 분위기를 경쾌하고 유머러스하게 이끌었다.

프라다의 트레이드마크인 심플하고 대담한 스타일이 남성 액세서리에도 그대로 반영되었다. 프라다는 소재의 장점을 극대화하기 위해 천연 가죽에 구멍을 뚫거나 타조 가죽의 독특한 질감을 그대로 살려 제품을 출시했다. 또한, 시즌별로 고광택과

←2012년 봄·여름 컬렉션에서 선보인 의상으로 슈즈부터 플랫 캡까지 골프웨어에서 영감을 받았다.

무광택 소재를 비롯하여 질감과 톤에 변화를 주어 제품의 차별성을 꾀했다. 프라다 남성복은 우아한 세련미와 스포츠웨어의 특징을 결합하여 편안한 착용감을 보장했다.

미우치아의 디자인 철학은 패션쇼와 광고에서 빛을 바랐다. 프라다 컬렉션에는 전형적인 미남형이 아닌 시대적 감성을 지닌 모델들이 런웨이를 빛냈다. 모델들을 선발하는 기준은 컬렉션에 담긴 한편의 서사를 심오하게 이끌어 낼 내적 자질의 유무였다. 주로 패션계에 갓 입문한 모델이 선택되었다. 마치 직감적으로 시대상을 꿰뚫어 본 것처럼 프라다 무대에 섰던 신인 모델들은 이내 유명세를 탔다. 브랜드의 엠버서더를 선택할 때도 예외는 아니었다. 마초적인 이미지를 완전히 배제하고 현대적 감각의 남성상을 제시하는 인물들로 채워졌다. 대표적으로 영화배우 팀 로스, 호아킨 피닉스, 토비 맥과이어 등이 있다.

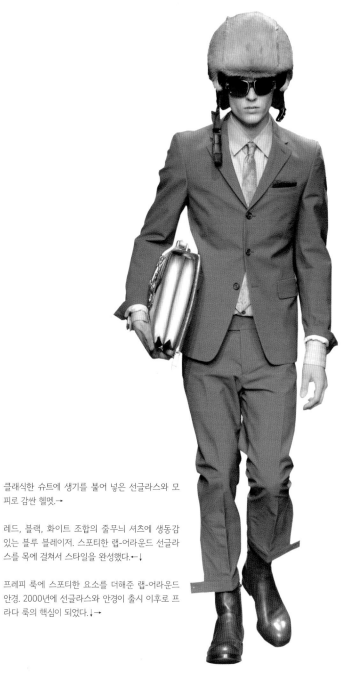

클래식한 슈트에 생기를 불어 넣은 선글라스와 모
피로 감싼 헬멧.→

레드, 블랙, 화이트 조합의 줄무늬 셔츠에 생동감
있는 블루 블레이저. 스포티한 랩-어라운드 선글라
스를 목에 걸쳐서 스타일을 완성했다.←↓

프레피 룩에 스포티한 요소를 더해준 랩-어라운드
안경. 2000년에 선글라스와 안경이 출시 이후로 프
라다 룩의 핵심이 되었다.↓→

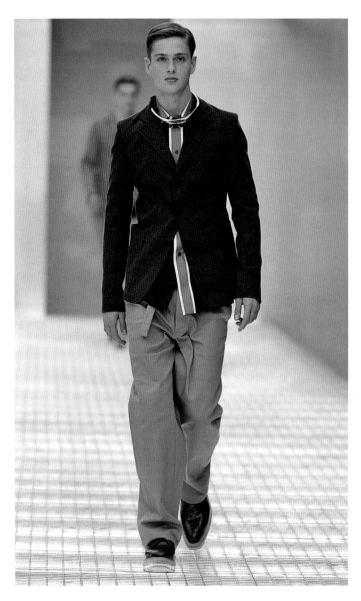

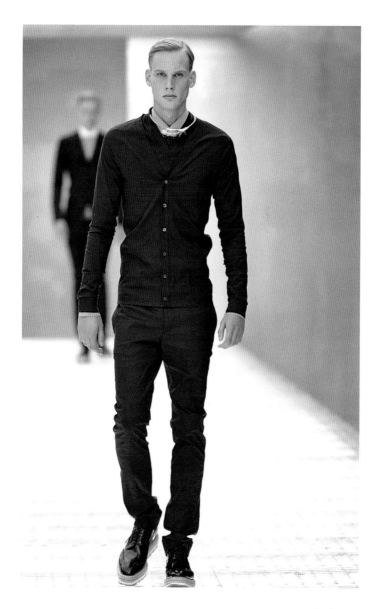

NEW MILLENNIUM COLLECTIONS

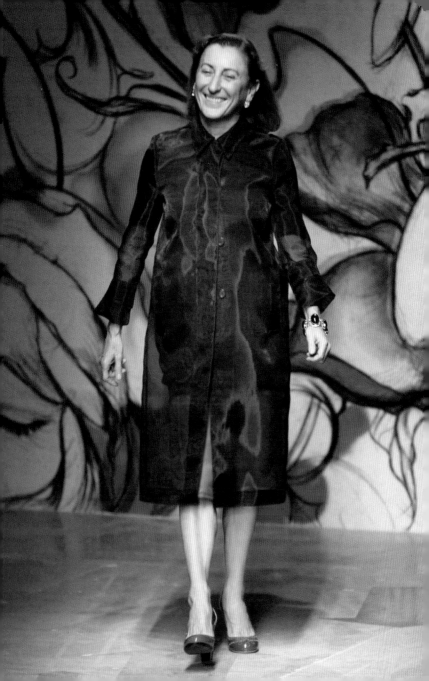

New Millennium Collections

뉴 밀레니엄 시대의 개막과 함께 패션계는 과거로 회귀했다. 21세기를 맞이하여 첫 십 년은 기품 있는 여성미가 패션 트렌드를 주도했다. 그 중심에 프라다가 있었다. 인터넷의 약진은 통신 속도에 엄청난 변화를 가져왔다.

패션계는 거침없이 밀려오는 유행의 물결 위를 질주하며 일제히 속도전에 돌입했다. SPA 브랜드들은 단 며칠 안에 디자인에서부터 제조, 판매까지 완성했다. 이렇게 라이브 컬렉션을 실제로 재현하며 빠른 속도로 핫 플레이스를 점령해 나갔다. 상대적으로 속도전에서 불리했던 명품 브랜드는 하우스의 기풍과 품질의 가치를 부각시키며 브랜드의 입지를 견고히 다졌다. 프라다도 예외는 아니었다. 클래식한 이미지를 바탕으로 의복의 기능성을 현대적인 감각을 녹여냈다. 미우치아의 재창조를 향한 강렬한 열망은 브랜드가 혁신적인 방향으로 나아가는데 원동력이 되었다.

←패션쇼 피날레에 등장한 미우치아 프라다.

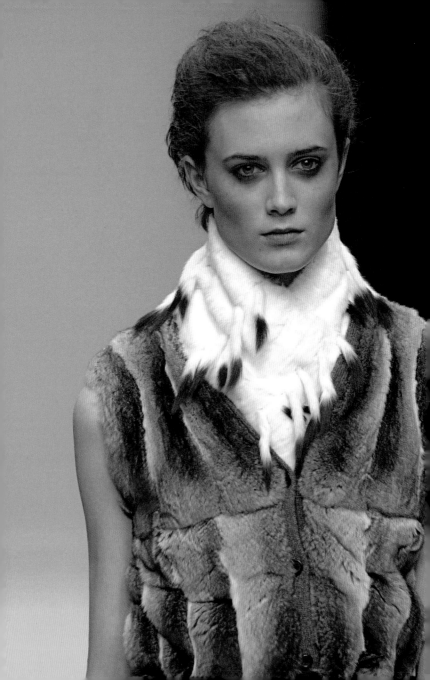

The Ladylike Collections

빈티지의 귀환과 함께 그런지 스타일과 밀리터리 룩은 패션계의 흐름을 주도했다. 제복 애호가임을 자처해 온 미우치아 역시 스타일 중 일부를 디자인에 반영했다. 사실 이 시기 그녀의 관심사는 우아한 여성상의 탐구이자 재창조였다. 마치 공식처럼 벨트형 펜슬 스커트나 풀 스커트에 작위적인 느낌마저 드는 모양이 잡힌 핸드백과 하이힐로 기품 있는 스타일을 완성했다.

박수갈채 속에서 2000년 봄·여름 컬렉션이 시작되었다. 간결한 실루엣을 바탕으로 카멜과 화이트를 기본으로 다채로운 색상의 아웃핏을 선보였다. 옐로·라일락으로 포인트를 주고 하이힐과 핸드백으로 아름답게 장식하여 레이디 룩을 완성했다. 미우치아는 이번 시즌에 출시 될 전 품목을 무대 위에 올렸다.

←블랙 색상으로 포인트를 준 화이트 모피 스카프에 풍성한 질감의 모피 조끼를 매치하여 여성스런 아웃핏을 완성했다.

따뜻한 색채의 터틀 넥과 몸에 딱 맞는 스커트로 단아한 분위기를 표현했으며 여기에 '입술과 립스틱'을 모티브로 한 과감한 프린트로 시크함을 더했다. 미우치아는 이번 컬렉션에서 간결한 실루엣을 극대화하여 프라다 스타일의 우아함을 부각시켰다. 앞으로 프라다가 선사할 또 다른 반전을 궁금해하며 관객들은 다음 행보에 촉각을 세웠다.

그 후로 거의 십여 년이 지난 2009년 가을·겨울 컬렉션에서 '기본으로의 회귀'라는 테마에 걸맞게 간결한 실루엣이 재등장했다. 다만, 암울한 금융 위기를 겪고 있는 사회적 분위기가 반영하여 다소 차분한 분위기로 컬렉션이 진행되었다. 그동안 브랜드를 성공적으로 이끌어온 삼대 구성 요소인 펜슬 스커트, 트위드, 매력적인 패브릭이 모두 등장했다. 변화의 변화를 거듭해가는 과정에서 때로는 출발점에 잠시 경유하기도 하지만 미우치아의 재창조를 위한 탐구는 여전히 진행중이었다.

우아한 절제미가 돋보이는 2000년 봄·여름 컬렉션. 프라다를 대표하는 펜슬 스커트와 멋지게 어울리는 라일락 가디건을 선보였다.→

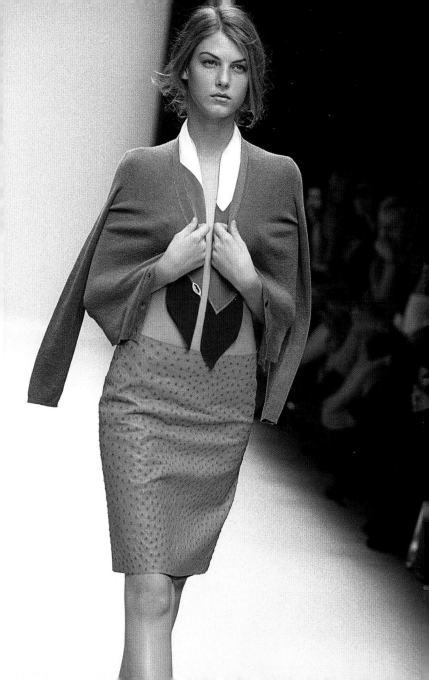

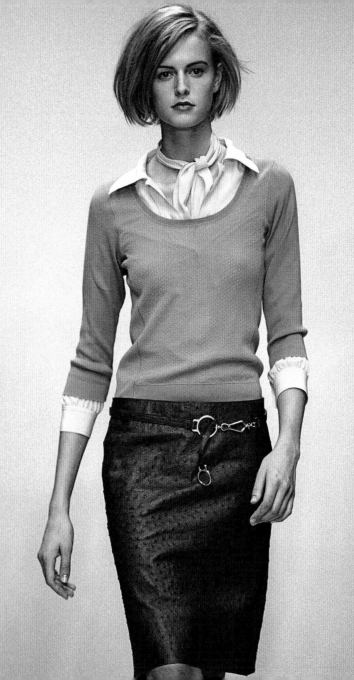

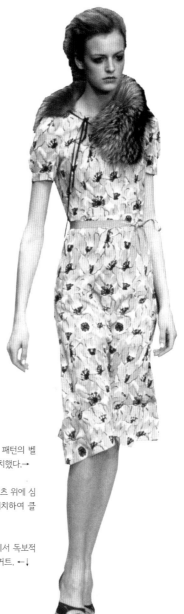

1940년대 향수를 불러일으키는 옐로 패턴의 벨트 드레스에 모피 칼라와 하이힐을 매치했다.→

←2000년 봄·여름 컬렉션에서 옐로 셔츠 위에 심레스 카멜 스웨터와 펜슬 스커트를 매치하여 클래식한 여성미를 연출했다.

2000년 봄·여름 컬렉션 광고 캠페인에서 독보적인 존재감을 드러낸 립스틱 문양의 스커트. ←↓

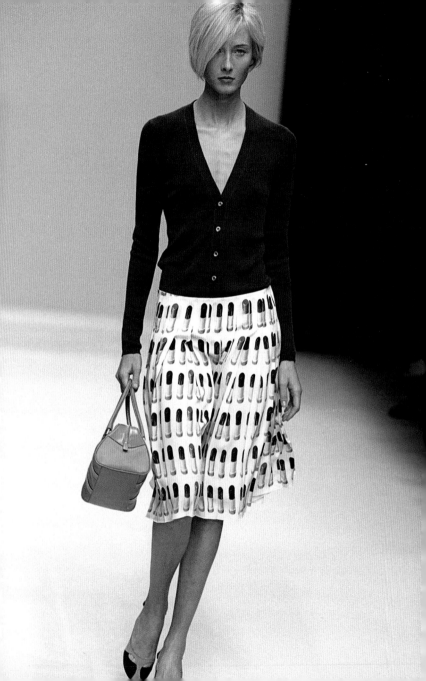

2000년 봄·여름 컬렉션에서 장난스러운 하트·입술 문양의 슈즈로 여성적인 분위기와 웃음을 동시에 선사했다.↑↓

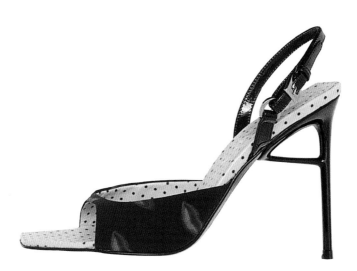

Conceptual Collections

프라다 스토리의 핵심은 독특한 관점이다. 미우치아는 새로운 아이디어를 사랑했다. 또한, 고정관념을 의심하고 검증하여 새로운 아이디어의 소재로 삼는데 탁월한 능력을 발휘했다.

미우치아는 2002년 가을·겨울 컬렉션에서 누구도 상상하지 못한 의류 소재로 속이 훤히 들여다보이는 시스루 레인코트를 선보였다. 투명 비닐에 블랙라인을 그어 완성한 레인코트는 비에 젖으면 불투명해지는 발랄함까지 겸비하여 도저히 거부할 수 없는 매력으로 사람들의 시선을 사로잡았다. 이후에도 흥미로운 형태와 특이한 콘셉트를 향한 미우치아의 탐구는 지속되었다.

2004년 가을·겨울 컬렉션에서는 유독 지적인 매력이 두드러지게 나타났다. 우아함을 기조로 펼쳐진 독특한 컬렉션은 19세기 독일 아티스트 카스파르 다비드 프리드리히의 그림에서

2002년 가을·겨울 시스루 레인코트.→

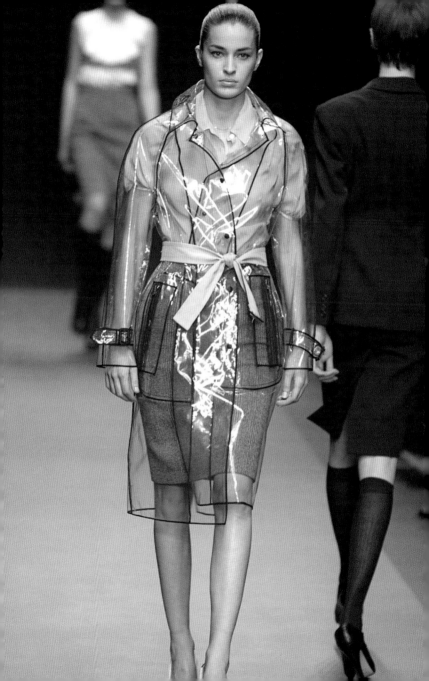

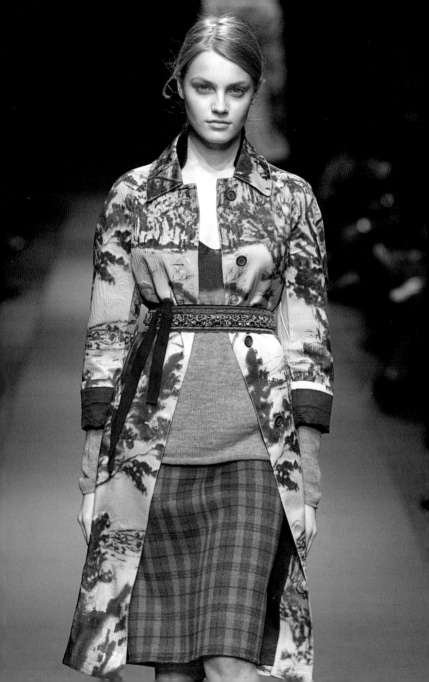

받은 영감을 초현대식 비디오 게임 그래픽을 결합했다. 미우치아는 가상 세계의 느낌을 포착하기 위해 비디오 게임을 몇 시간씩 시청하며 추상적인 개념을 의상에 접목시킬 방법을 고안했다. 천으로 만든 로봇으로 티셔츠를 장식하여 클래식한 분위기의 풀 스커트를 매치했고 컴퓨터로 프린트된 패브릭을 코트와 스커트 소재로 선택했다. 클래식한 가방에는 산업용 부품으로 만든 로봇 키-체인을 장식용으로 매달았다.

미우치아는 브랜드의 전매특허인 우아함의 본질을 고수한 채, 고급문화와 대중성을 실용적으로 융합했다.

←2004년 가을·겨울 컬렉션에서 선보인 19세기 아티스트 카스파르 다비드 프리드리히의 작품과 비디오 게임 그래픽을 접목시킨 프린트.

과거와 현재가 공존하는 2004년 봄·여름 컬렉션, 클래식한 가방과 벨트를 로봇 모양의 키-체인으로 장식하여 재미를 선사했다.↓

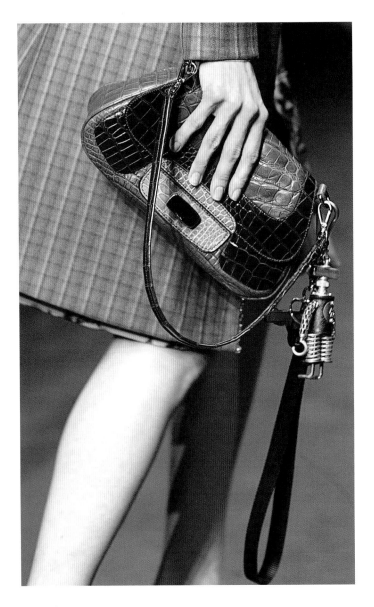

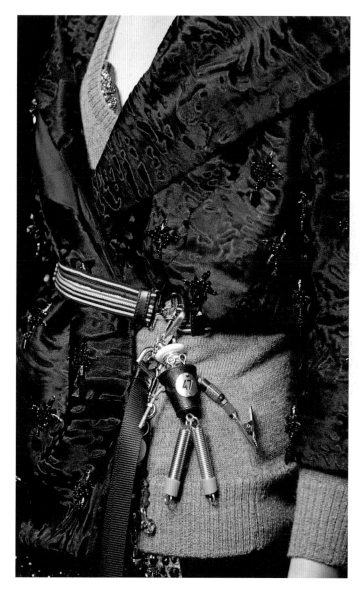

Color Splash

　새로움을 갈망하는 미우치아의 실험적인 성향은 색상 배합에서도 명확히 드러났다. 그녀는 지나치게 채도가 낮거나 과하게 밝은 색상을 개의치 않고 과감하게 사용했다. 때로는 이론적으로 어울리지 않을 법한 색상도 거침없이 배합했다. 단색이 주도하는 컬렉션에서도 예외는 아니다. 액세서리만 따로 분리해 보아도 예측불허의 색상은 언제나 등장했다.

　2003년 봄·여름 컬렉션은 라임 그린, 오렌지, 핑크와 같이 생기가 넘치는 색상으로 강렬한 인상을 남겼다. 1960년대 디자인과 액세서리를 유독 좋아했던 미우치아는 스포티하고 시크한 요소들을 조합하여 과거의 감성을 현대적 감각으로 재해석했다. 무대를 우아하게 수놓았던 플랫 샌들이 좋은 예이다. 2005년 봄·여름 컬렉션에서 밝은 색상의 깃털로 만든 스커트와

←2003년 봄·여름 컬렉션에서 심플한 디자인의 정수를 보여 준 민소매 그린 드레스.

생동감 있는 색채가 유독 눈에 띤 2003년 봄·여름 컬렉션에서 오렌지 스커트와 핑크 탑에 선글라스를 매치하여 스포티하면서도 시크한 느낌을 연출했다.←↓

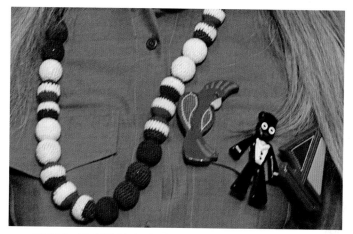

2005년 봄·여름 컬렉션에서 선보인 구슬로 만든 목걸이와 재미있는 모양의 브로치들.

드레스가 소개되었다. 그 외에 코바늘로 짠 클로슈, 구슬로 엮어 만든 목걸이, 아름답게 장식한 패브릭 등을 선보였다. 생기발랄한 쇼트 드레스와 캐주얼한 슈즈, 캐리비안 풍에 영향을 받은 의상들이 레게 음악과 어울어져 무대를 가득 채웠다.

2007년 봄·여름 컬렉션은 여성스런 분위기가 도드라졌다. 화려한 보석 톤의 색상들은 심플한 실루엣은 한층 더 빛나게 만들었다. 레드, 퍼플, 그린, 블루 드레스에 벨트를 맨 소녀들이 런웨이에 등장했다. 드레스와 대비되는 색상의 터번은 1940년대 할리우드에서 유행했던 머리장식을 연상시켰다.

Prints and Patterns

미우치아의 탁월한 안목은 프린트와 패턴에서 그 진가를 발휘했다. 1996년 봄·여름 컬렉션에서 1970년대 풍의 레트로 프린트를 활용하여 패션계에 신선한 충격을 주었다. 2003 가을·겨울 컬렉션에서는 19세기 윌리엄 모리스의 작품으로 프린트를 제작했다. 고결함마저 느껴지는 그의 작품이 프린트된 소재로 중절모와 장갑 등을 제작하여 컬렉션의 품격을 높였다.

2008년 가을·겨울 컬렉션의 하이라이트는 일러스트레이터 제임스 진과 공동으로 제작한 프린트였다. 마치 한 편의 그래픽 소설을 보는 듯한 작품은 섬세한 실크에 아르누보 스타일을 접목시켜 초현실적이고 로맨틱한 요정을 탄생시켰다. 이 프린트는 광고 캠페인의 배경으로 사용되었고 이내 전 세계에 위치한 '프라다 에피 센터'의 벽면을 장식하며 독보적인 영향력을 발휘했다.

2003년 가을·겨울 컬렉션. 윌리엄 모리스 프린트로 만든 놀랄 만큼 아름다운 드레스.→

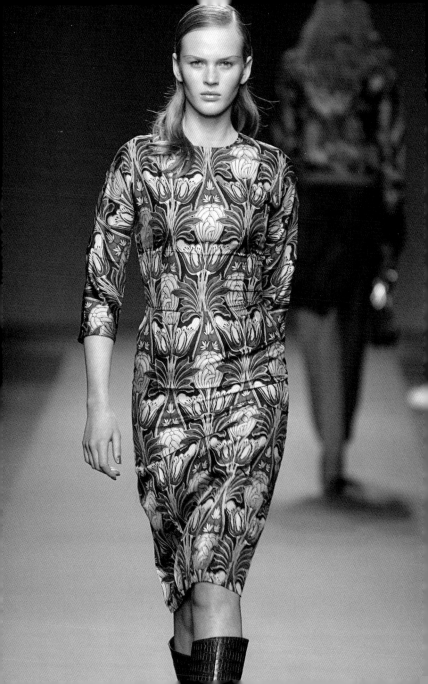

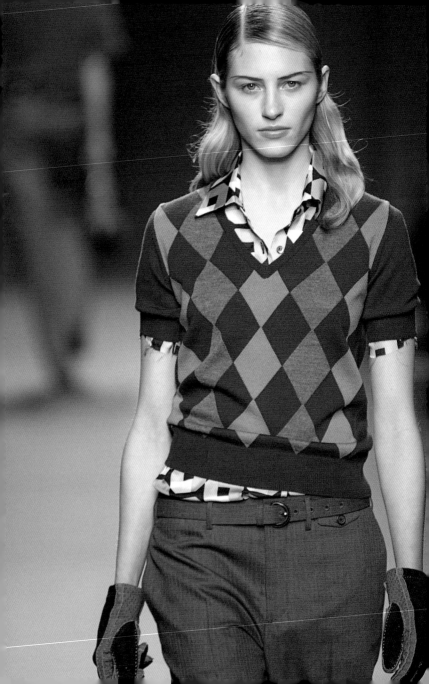

이후에도 프라다는 제임스 진과 협업하여 4분 길이의 애니메이션 「트렘블드 블라섬스」를 제작했다. 이 작품은 패션 위크 기간 동안 '뉴욕 프라다 에피 센터'에서 상영되었다.

←상충되는 프린트로 빚어낸 아름다움이 돋보였던 2003년 가을·겨울 컬렉션. 클래식한 다이아몬드 패턴의 앙상블에 1970년대 풍의 반소매 셔츠를 매치했다.

천상의 아름다움에 비유 될 법한 라임 그린 실크 상의와 팬츠를 입은 모델이 마치 요정 같은 모습으로 무대 위를 걸어 나왔다. 웨이브로 처리 된 네크라인은 유려한 실루엣을 더욱 돋보이게 만들었다.←↓

「트렘블드 블라섬스」의 후속편인 「트렘블드 블라섬스 이슈 2」의 주인공도 요정이었다. '도쿄 프라다 에피 센터'에서 상영 되었으며 작품 속 삽화는 가방, 슈즈, 포장 용품에 프린트로 사용되었다.↓→

2008년 봄·여름 컬렉션에서 일러스트레이터 제임스 진과 협업으로 제작한 프린트. 그린 실크 드레스에 옐로·블랙 스타킹을 매치하고 아르누보 스타일의 슈즈를 착용했다.←↓↓

2004년 봄·여름 컬렉션에서 선보인 튜브톱 드레스는 전체적으로 주름을 사용하여 질감의 느낌을 효과으로 살렸다. 숨 막히게 아름다운 드레스는 그레이, 크림, 올리브 그린색의 농도를 조절하여 입체감을 연출했다.↓↓→

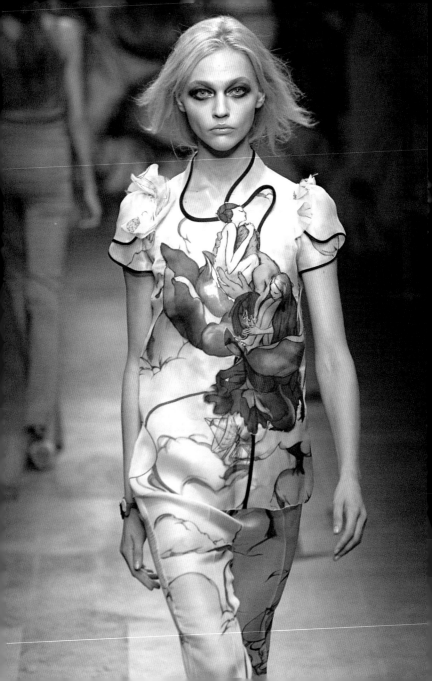

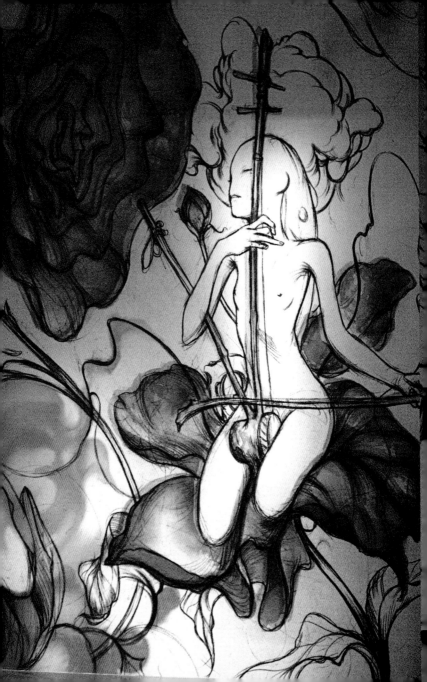

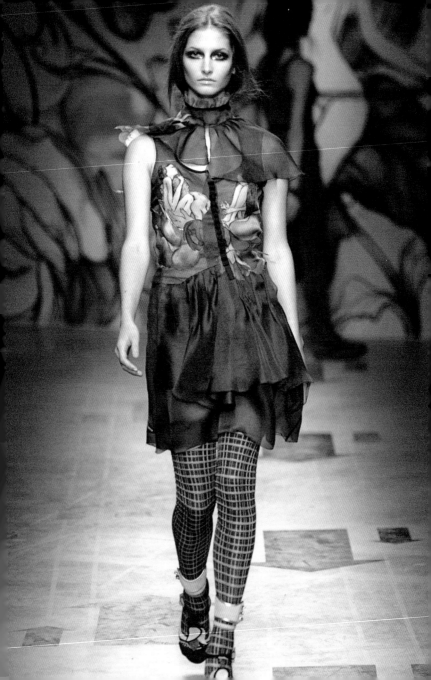

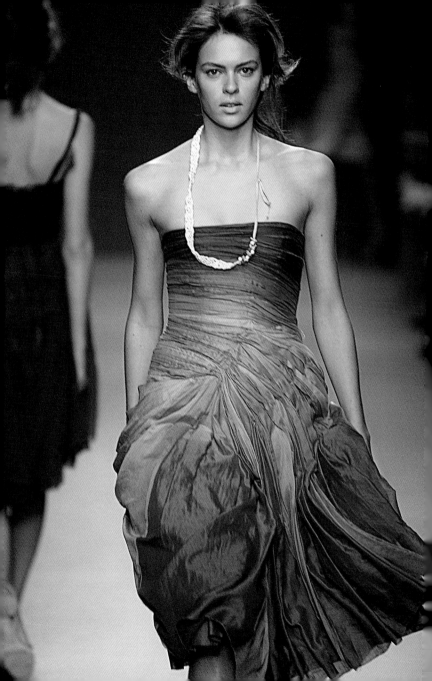

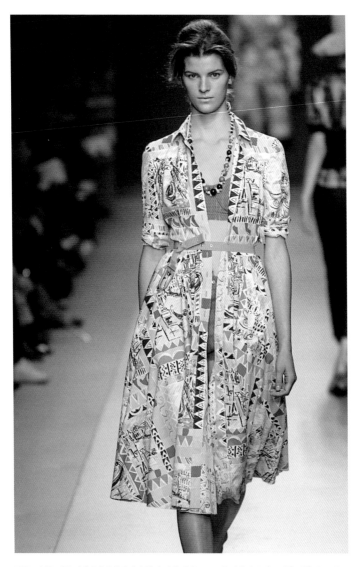

2004년 봄·여름 컬렉션에서 홀치기와 침염 염색 기법으로 토속적인 수공예 느낌을 연출한 드레스.

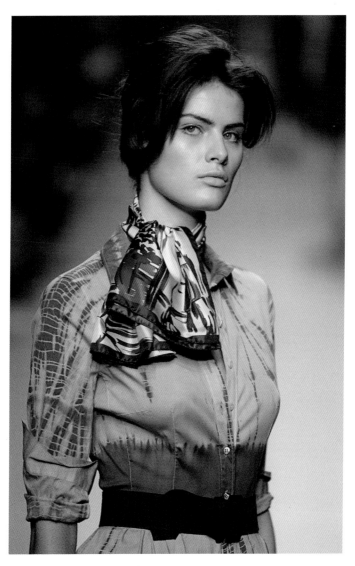

2004년 봄·여름 컬렉션에서 홀치기 염색 기법을 활용하여 제작한 브라운 드레스.

RECENT
COLLECTIONS

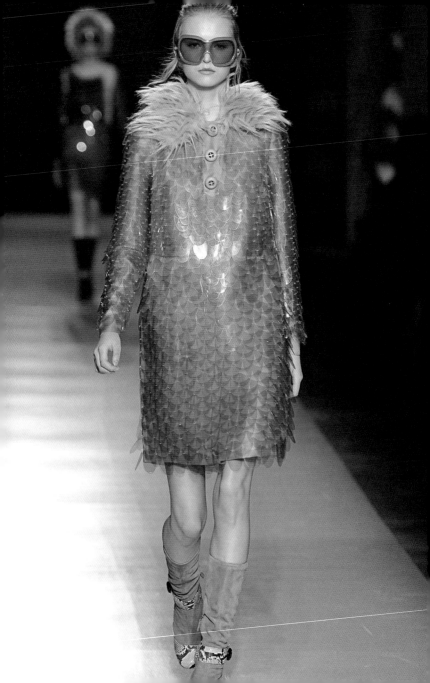

"여성스러움과 아름다움에 대한 신선한 발상과 동시대 문화가 그것을 인식하는 방식을 끊임없이 탐구한다." -미우치아 프라다

2010년 이후로 프라다 컬렉션은 다시 한 번 탈바꿈했다. 패션 쇼는 더욱 화사해졌고 새로운 에너지와 경험에서 나올 법한 대 담성을 발휘하며 전례를 찾아 볼 수 없는 방식으로 관객들의 시 선을 사로잡았다. 미우치아의 새로운 도전과 모험이 가져다 준 성공은 결국 프라다의 강력한 장점이 되었다. 컬렉션에서 발표 한 레이디 룩, 인조 모피, 프린트까지 단숨에 패션 차트의 정상 을 차지하며 프라다 브랜드는 엄청난 파급력을 발휘했다. 미우 치아는 마치 수정 구슬을 가진 것처럼 한 치의 오차도 없이 대중 의 마음을 읽어내며 성공 가도를 달렸다.

←2011년 가을·겨울 컬렉션에서 물고기 비늘 같이 반짝이는 대형 스팽글로 제작한 드레스에 오버 사이즈 선글라스, 스웨이드 부츠를 매치하여 화려한 스타일을 완성했다.

Mad Men's Womens

눈부시게 아름다운 여성미를 다시 소환한 2010년 가을·겨울 컬렉션은 흡사 밀레니엄 시대의 도래를 알렸던 프라다 초기 작품을 연상시켰다. 다만, 허리만큼 가슴이 강조되었고 곡선은 더욱 유려해졌다. 미우치아는 이 미세한 변화로 여성스런 실루엣을 재정립하고 대체 불가능한 아름다움을 연출했다.

컬렉션은 레트로 풍의 빛바랜 브라운, 블루, 레드 컬러로 차고 넘쳤다. 강렬한 프린트와 프릴과 러플로 가슴부위를 장식하여 풍성한 볼륨감을 부각시켰고 고무와 니트웨어의 조합과 도톰한 양말에 오픈토 슈즈를 매치하는 등 페티시즘적인 특징을 가미시켰다. 화장기 없이 맑은 메이크업과 대조적으로 1950년대에 유행했던 비하이브로 헤어스타일로 드라마틱한 볼륨감을 연출했다. 둥글고 불룩하게 솟아오른 헤어에 니트 밴드를 착용하고

2010년 가을·겨울 컬렉션은 1950년대 스타일이 주도했다.→

리본, 글로브, 얇은 벨트, 소·중형 핸
드백, 다양한 모양의 하이힐로 여성
미를 한껏 드러냈다. 여기에 1950년
대 섹시하고 다소 별난 비서들의 필
수품인 캐츠 아이 글래스를 매치했
다. 여성스런 실루엣과 1950년대 스
타일이 뚜렷하게 반영된 이번 컬렉션
은 2007년 인기리에 방영된 TV 시리
즈 「매드 맨」 속 등장인물들의 이미
지가 오버랩 되기도 했다. 생기발랄
하게 들뜬 모습으로 아름다움을 재미
있게 표현한 컬렉션은 일상에서 흔히
볼 수 있는 여성들을 위한 실용적인
디자인으로 평가되었다.

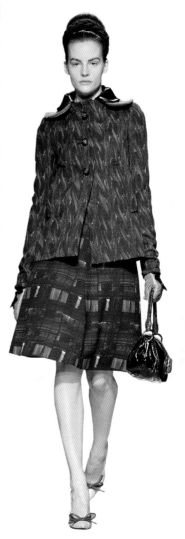

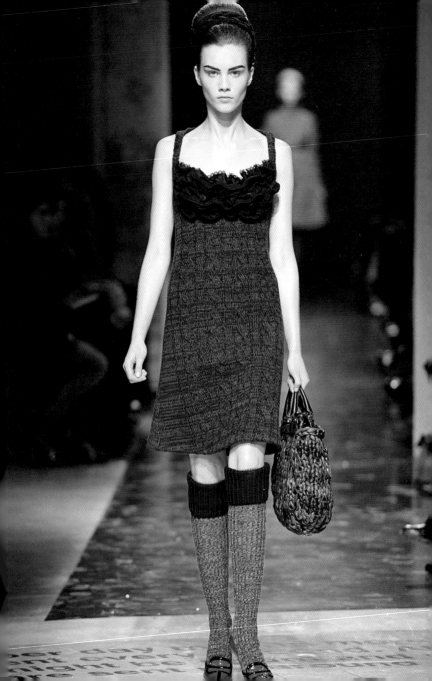

Prada Goes Bananas

2011 봄·여름 컬렉션은 강렬한 프린트, 밝은 색상, 컬러 블로킹으로 큰 반향을 일으키며 패션 트렌드를 주도했다. 심플한 디자인에 일렉트릭블루, 에메랄드그린, 브라이트오렌지와 같이 대담한 색상의 드레스를 선보였다. 스커트 길이를 무릎 위로 올려 발랄한 느낌을 연출하고 각기 다른 개성으로 상·하의를 어필하여 눈길을 끌었다. 모델들은 실버 아이섀도로 눈을 강조했고 손가락으로 눌러 만든 1920년대 웨이브 스타일에 젤을 발라 머리를 고정시켰다.

파격적 색상과 잘 어우러지는 줄무늬 패턴을 활용하여 쇼의 텐션을 한껏 끌어 올렸다. 오버사이즈 모자, 가방, 스커트, 상의, 숄, 재킷에 단독으로 또는 크고 화려한 프린트의 일부로 줄무늬가 등장했다. 큰 그림의 모자, 정교하고 복잡하게 엮어 만든

←2010년 가을·겨울 컬렉션은 가슴 부위를 덮고 있는 블랙 러플이 볼륨감을 더하여 여성스런 분위기를 한층 더 배가시켰다.

두툼한 슈즈 밑창, 소용돌이 모양으로 옆면을 장식한 선글라스는 '미니멀 바로크'로 불리며 오랜 시간 고객들의 뇌리에 남았다. 프라다는 독특한 액세서리를 통해 의도했던 메시지를 명확하게 전달했다. 어두운 배경에 옐로·그린 바나나를 조합하여 만든 일명 '바나나 프린트'는 열대 지방 특유의 기분 좋은 나른함과 강렬한 무드를 발산했다. 라틴 아메리카풍의 댄스 음악에 맞춰 줄무늬 에스파드리유 웨지를 신은 모델들이 무대 위로 걸어 나왔다. 바나나 프린트는 시종일관 패션쇼를 유쾌하게 이끌었고 원숭이 무늬가 더해진 상의에 바로크 풍의 룸바 스커트를 매치하여 시선을 끌었다. 심지어 바나나 이어링도 등장했다. 미우치아는 제품으로 출시되기도 전에 이어링을 무대에서 선보이며 화제 몰이를 했다. 적어도 세 가지 종류의 바나나 프린트를 착용한 안나 윈투어와 그 외에 많은 패션 관계자들은 유쾌한 컬렉션을 보고 다양한 농담을 쏟아냈다.

2011년 봄·여름 컬렉션. 블랙 나일론 시크의 창시자인 미우치아 프라다가 바나나 이어링을 하고 청중들의 환호에 답례하고 있다.↓→

2011년 봄·여름 컬렉션에서 바나나 프린트 볼링 셔츠에 바로크 풍의 화려한 룸바 스커트를 매치했다.←↓

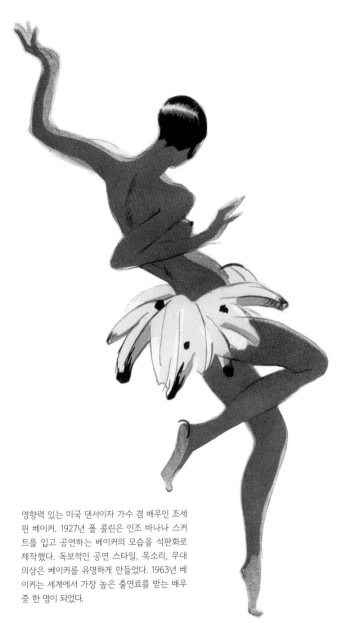

영향력 있는 미국 댄서이자 가수 겸 배우인 조세
핀 베이커. 1927년 폴 콜린은 인조 바나나 스커
트를 입고 공연하는 베이커의 모습을 석판화로
제작했다. 독보적인 공연 스타일, 목소리, 무대
의상은 베이커를 유명하게 만들었다. 1963년 베
이커는 세계에서 가장 높은 출연료를 받는 배우
중 한 명이 되었다.

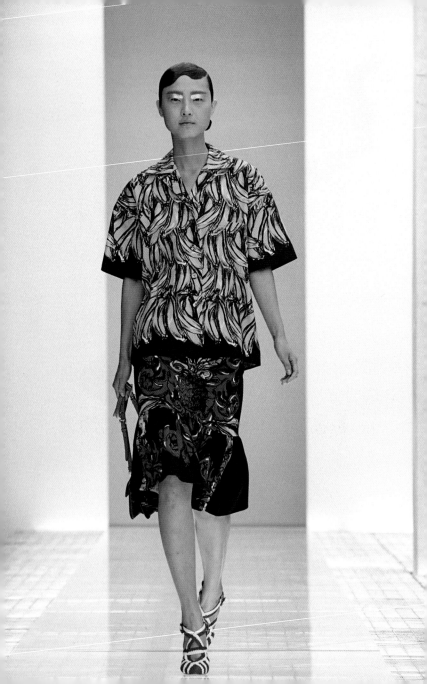

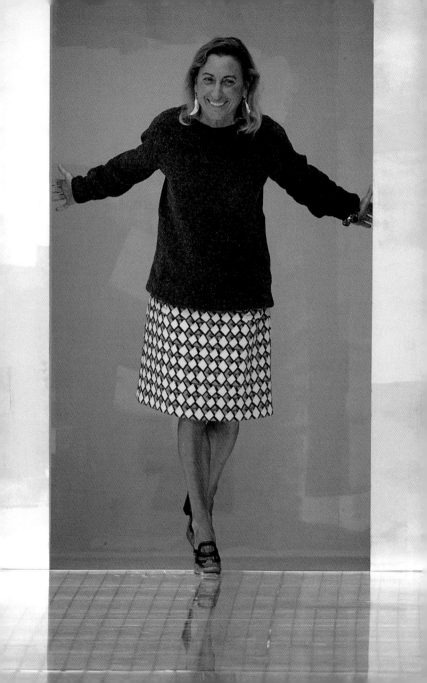

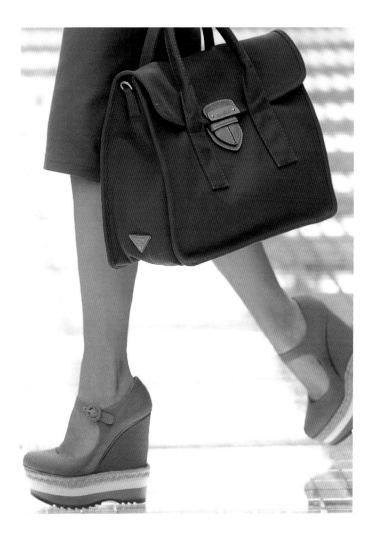

2011년 봄·여름 가죽, 에스파드리유, 고무로 만든 삼단 밑창을 활용하여 플랫폼 & 웨지 힐.←↑
2011년 미스매치 유행을 이끈 줄무늬 드레스. 블랙, 화이트, 블루 색상 대비가 돋보인다.←↓
기하학적인 디자인으로 1965년 이브 생 로랑의 몬드리안 드레스를 연상시켰다.↓→

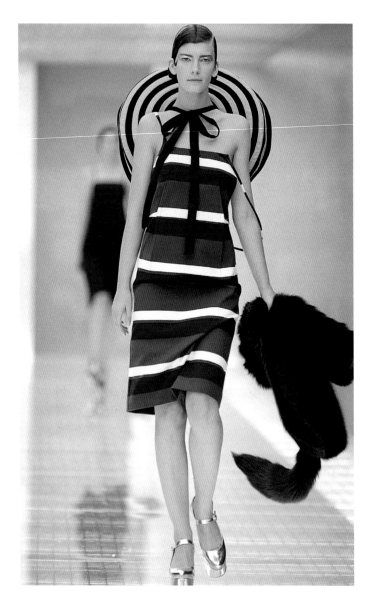

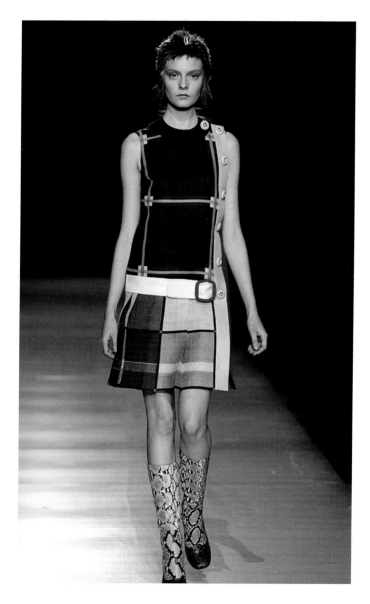

2011년 봄·여름 컬렉션에서 선보였던 발랄한 무드는 가을·겨울까지 이어졌다. 1960년대풍의 쇼트 라인과 허리선을 아래로 내린 디자인은 1920년대 유행했던 플래퍼 드레스를 연상시켰다. 여기에 우아한 곡선으로 휘어진 하이힐 부츠까지 가미시켜 더욱 화려하고 매혹적인 스타일을 선보였다.

한 손에 핸드백을 움켜쥔 모델들이 무대 위로 걸어나왔다. 눈과 볼을 발그레 물들인 것 외에 화장기가 거의 없는 모습은 순수하고 앳되어 보였다. 이와 대조적으로 파충류 가죽으로 포인트를 준 코트, 가방, 슈즈에서 이국적인 성숙미가 발산되었다. 레진으로 코팅한 오버사이즈 스팽글이 진주 빛 광택을 내며 드레스 위에서 일렁였다. 반짝이는 느낌이 흡사 물고기 비늘과 같아서 마치 수중 속에 있는 듯한 착각을 불러 일으켰다. 한편, 신소재 탐구의 일환으로 선보인 천연·인조 모피는 2011년 가을·겨울 아우터 시장에 새바람을 몰고 왔다.

오버사이즈 스팽글 드레스는 물고기 비늘 같이 진주 빛 광택을 내며 드레스 위에서 일렁였다.→

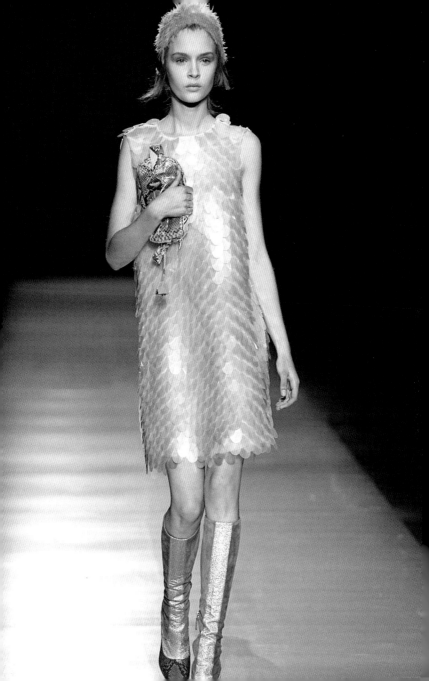

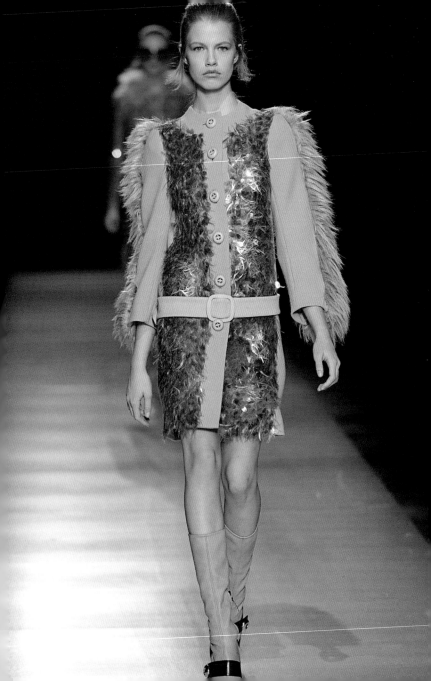

수영모나 항공모를 닮은 듯한 보닛에 커다란 고글 모양의 아이웨어를 매치하여 초현대적인 이미지를 연출했다. 액세서리에 고급 소재인 비단뱀 가죽, 모직, 모피를 소소히 가미시켜 컬렉션의 품격을 높였다. 적제적소에 활용된 이 모든 요소들 잘 어우러져 지독히도 독특한 아름다움을 창조했다. 1960년대 풍의 디자인과 눈을 현혹시키는 실험적인 소재들은 상상 이상의 영향력을 발휘하며 패션 트렌드의 방향을 주도했다.

←한 마리의 독특한 새를 연상시키는 벨티드 코트. 골드 스팽글로 앞면을 장식하고 모피 트림으로 소매를 완성했다.

Women and Car Engines

타이틀 <우먼 앤드 카 엔진>에서 암시하듯 2012 봄·여름 컬렉션은 자동차를 모티브로 한 액세서리, 의상, 프린트로 가득했다. 여기에 1950년대 풍의 매혹적인 캔디 컬러를 조합하여 빈티지 풍의 레트로-부르주아 스타일을 재현했다. 이번에도 상반된 요소들을 모아 프라다만의 여성미를 성공적으로 묘사했다. 패션 쇼장은 차고로 탈바꿈되었고 바닥에 남아 있는 핑크색 얼룩은 최근 스프레이 작업을 마친 듯한 분위기를 연출했다. 실제 차고에 들어온 것처럼 만화에서 봄 직한 라텍스 자동차가 좌석의 일부로 배치되었다. 모델들은 옅은 핑크색 립스틱에 살짝 웨이브를 넣은 머리를 옆 가르마로 정돈한 채 무대 위로 등장했다.

연한 핑크, 옐로, 블루 등의 파스텔 톤에서부터 조금 더 강렬한 튀르쿠아즈, 보틀 그린, 레드, 붉은빛 핑크까지 부드럽고 깨끗한 색조들이 대거 포진해 있었다. 매끈하게 떨어지는 시폰 드레스, 주름·펜슬 스커트, 하늘하늘한 블라우스, 면 소재의

튜브톱, 형태가 근사하게 잡힌 코트, 여성스런 체형을 부각시 킨 화려한 새틴 수영복까지 다채로운 작품이 등장했다. 누구도 예상치 못한 빈티지 스타일의 액세서리가 시선을 강탈했다. 장미 모양으로 장식한 귀걸이, 팔찌, 목걸이는 유서 깊은 가문에서 내려오는 가보를 연상시켰다. 뜨거운 반응에 힘입어 프라다는 2012년 첫 번째 주얼리 컬렉션을 출시했다. 자칫 클래식한 분위기로 치우치기 쉬운 스타일에 금속으로 장식하거나 자동차 프린트를 사용한 가방을 매치하여 시크한 느낌을 동시에 유발했다. 배기관에서 뿜어져 나오는 불꽃 모양의 슈즈 스트랩과 슈즈 힐에 작은 테일-핀 라이트를 부착하여 컬렉션의 테마를 지속적으로 표출했다. 또한, 우아하고 달콤한 여성미와 슈퍼히어로의 특징을 조합하여 불협화음이 만들어낸 하모니의 정수를 선보였다. 다음에는 어떤 일이 기다리고 있을까? 더욱 놀라운 일이 벌어질 거라는 확신 때문일까, 프라다가 안내할 예측불허의 모험의 세계가 벌써부터 마음을 들뜨게 한다.

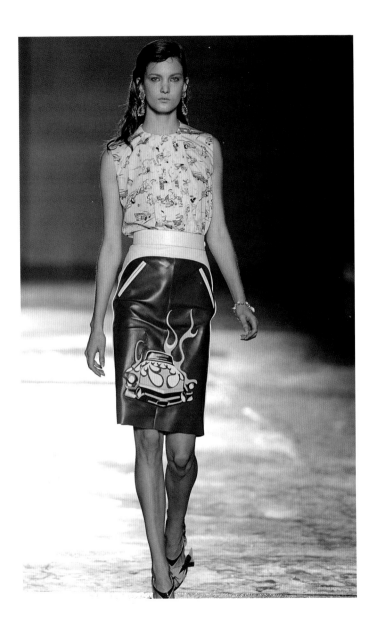

2012년 봄·여름 컬렉션에서 선풍적인 인기를 끌었던 슈즈. 자동차 프린트 상의에 핑크 캐딜락
스타일로 앞면을 장식한 가죽 펜슬 스커트를 매치했다.

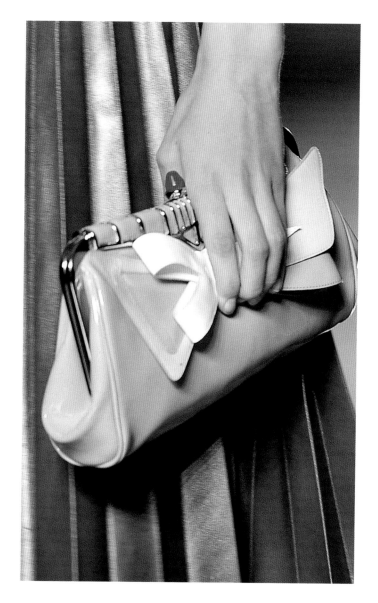

Opposites Attract

"우리는 현재 우리의 모습을 그대로 받아들여야한다. 특별했던 순간을 되돌아보면 도움이 될지도 모른다. 사랑, 이별, 역경, 고통, 행복, 또 다른 순간의 자신을 말이다. 섹시했던, 지루했던, 혹은 무언가를 찾아 헤맸던지, 결국 모든 순간이 나였음을 인정하는 것이 컬렉션의 핵심이다." -미우치아 프라다

　2016년 가을·겨울 컬렉션에서 미우치아는 다시금 새로운 시도를 단행했다. 하나의 테마로 컬렉션을 준비했던 종전의 방식을 과감히 해체했다. 언뜻 보기에 다양한 스타일을 마구잡이로 합쳐놓은 것 같지만, 실상은 정교하게 잘 짜여진 구성으로 기획된 작품이었다. 마치 손을 맞잡고 나란히 걸어가는 모습처럼, 각기 다른 스타일이 어디하나 돌출된 구석 없었다. 어두운 색상의 나무로 만든 세트장에 발코니 하나가 보였다. 곧 꺼질 것 같이

2012년 봄·여름 컬렉션에서 만화 속에서 봄직한 자동차 프린트가 돋보이는 드레스.→
2013년 가을·겨울 컬렉션, 프라다만의 독특한 느낌을 연출한 비대칭 드레스.↓

위태롭게 흔들리는 촛불은 먼 옛날, 아주 먼 곳의 기억을 떠오르게 했다. 패션쇼는 시작부터 흥미진진했다. 가장 먼저 테일러 재킷이나 코트 위에 코르셋을 벨트처럼 착용하고 다이아몬드 무늬의 스타킹과 레이스-업 부츠를 매치했다. 간간히 밀리터리 풍으로 보이는 재킷과 1950년대 스타일로 정교하게 제작된 실크 드레스를 함께 착용했다. 모피로 빅 테일러 재킷의 소매를 장식하고 어깨선을 아래로 내려 전통적인 실루엣을 해체했다. 목걸이, 벨트, 롱 니트 글로브, 순백의 세일러 모자, 작은 장신구, 가방 등을 한꺼번에 착용하여 조화로운 패턴을 철저히 파괴했다. 때때로 모델들은 두 개 이상의 가방을 무작위로 멘 듯한 모습을 연출했다. 패션쇼 내내 가죽, 모피, 벨벳, 실크, 브로케이드, 면, 나일론 등과 같이 다양한 소재가 등장했다. 모두 모아 놓고 나니 다양한 관점들을 수용하며 성숙해져 가는 한 여성의 인생 여정을 보여주는 듯 했다.

이번 컬렉션의 또 다른 특징은 상징적인 이미지를 매개체로 불투명한 느낌을 해소한 점이었다. 순백의 세일러 모자로 아련히

2015년 봄·여름 컬렉션, 기품이 느껴지는 투톤 클러치 백.

남아 있는 제2차 세계대전의 분위기를 현실로 소환했다. 한편으로 방랑자의 표상으로 몸에 모든 소지품을 휘감고 배회하는 모습을 연출하기도 했다. 미우치아는 허둥대는 모델의 모습을 통해 예측 불허의 정치 상황을 투영하고 싶었는지도 모른다.

2016년 봄·여름 컬렉션은 다양한 질감, 패턴, 색채, 액세서리를 자유자제로 조합하여 독특한 방랑자 스타일을 연출했다.→

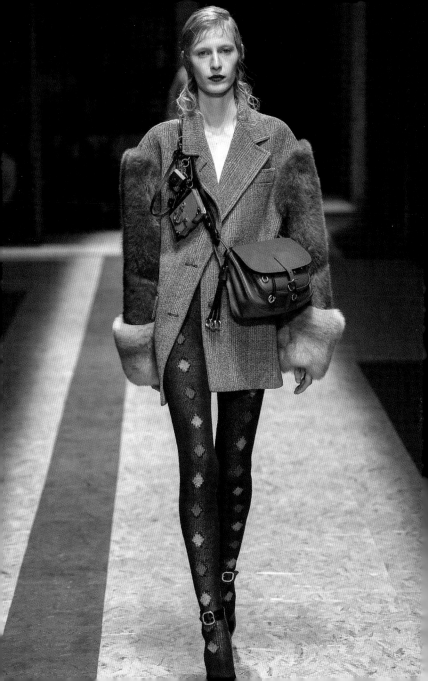

BEAUTY AND FRAGRANCE

Beauty and Fragrance

뉴 밀레니엄의 시작과 함께 화장품 산업에 진출한 프라다는 초현대적이고 깔끔한 제품디자인을 선보이며 미니멀리스트로서의 정체성을 유감없이 발휘했다. 작은 용기에 담긴 제품들은 여행용으로 휴대할 수 있도록 개별 포장되어 출시되었다. 독특한 판매 전략으로 폭넓은 고객층을 확보하며 라이프스타일 분야에서 브랜드의 입지를 굳건히 다졌다.

2004년 처음으로 프라다 향수가 출시되었다. 모던 클래식으로 묘사되는 이 향수는 막스와 클레멘트 가버리와 칼로스 베나임의 협업으로 탄생되었다.

2000년 출시한 뷰티 라인과 스킨케어 제품.

2004년 처음 출시된 여성 향수.

처음 뚜껑을 열었을 때 느껴지는 베르가못, 오렌지, 장미, 파촐리가 만들어낸 상큼·달콤한 향이 매력적인 향수였다. 제품 디자인에서도 프라다와 결코 떼어놓을 수 없는 정갈한 아름다움이 묻어나왔다. 심플한 직사각형 유리병에 한쪽 면에 자리 잡고 있는 독특한 모양의 뚜껑이 눈길을 끌었다. 이 디자인은 이후에도 '로 엠브레와 탕드레'를 포함하여 다수의 향수 제품에도 활용되었다.

클래식과 모던이 공존하는 프라다만의 독특한 매력은 2006년에 처음으로 출시된 남성용 향수에서 그 진가를 드러냈다. 다채로운 향에서 느껴지는 청량함은 깊이 있지만 결코 무겁지 않은 분위기를 연출했다. 오래된 이발소에서 나는 비누 향과 같은 느낌은 이미 사라진 옛 추억을 자극하기도 했다. 프라다를 대표하는 남성용 향수에는 '인퓨전 디 옴므', '인퓨전 드 베티버', 그리고 최근에 출시된 '앰버 뿌르 옴므 인텐스'가 있다.

2008년 출시된 인퓨전 디 옴므.→
2011년에 출시된 '프라다 캔디'.↓↓

오랜 기다림 끝에 첫 번째 향수를 선보인 후에, 한정판을 포함하여 다수의 제품을 출시되었다. 프라다 향수는 엠버 향과 인퓨전으로 크게 두 종류로 분류된다. 엠버 향은 이국적인 향과 에센셜 오일을 혼합하여 탄생했다. 이 신선하고 모던한 느낌의 향은 사실 고대 향료의 재료들을 재구성하여 만들어졌다. 반면에 인퓨전의 주재료는 꽃향기로 에센스를 축출하는 방식은 전통적인 증류 기술과 공정 과정을 거쳐서 진행되었다. 대부분의 인퓨전 향수는 두툼한 오버사이즈 유리병에 담겨졌다. 대표적인 제품에는 '인퓨전 디 아이리스', '인퓨전 디 플뢰르 도랑제', '인퓨전 드 튜베로즈'가 있다. 특히 오렌지 꽃, 아이리스, 향나무를 주재료로 만든 '인퓨전 디 아이리스'는 가볍고 신선한 향기에서 이탈리아의 옛 추억이 묻어나왔다. 프라다 향수는 모두 세계적인 조향사 다니엘라 앤드리어의 작품이었다.

2011년 '프라다 캔디'가 출시되었다. 이번에도 다니엘라 앤드리아가 조향을 담당했다. 오 드 파르핑 타입의 이국적인 향은 쾌락의 대명사로 여겨질 만큼 강렬하고 달콤한 관능미를

발산했다. 특히 바닐라, 카라멜, 화이트 머스크의 달콤한 향은 광고 캠페인을 통해 유쾌하게 재현되었다. 광고에 등장하는 미모의 여학생으로 프랑스 배우이자 모델인 레아 세이두가 캐스팅되었다. 즉흥적으로 피아노 선생님과 춤을 추며 그를 유혹하는 역할을 달콤하게 묘사했다. 마치 1930년대 극장 무대에서 봄직한 파리지앵의 아파치 댄스처럼 그 향은 대단히 다이내믹했다. 클래식한 아르누보와 활력이 넘치는 팝을 결합하여 프라다 철학이 엮어가는 이야기의 한 페이지를 장식했다.

프라다 향수는 고품질의 재료와 전통적인 방식을 고수하며 조부 때부터 내려오는 프라다의 유산을 담아냈다. 수년간의 노력과 열정으로 쌓아 올린 전문성과 사소한 것도 간과하지 않는 세심함이 만들어 낸 결과물이었다. 프라다 향수는 현대적이고 혁신적인 향으로 화려한 분위기를 자아내며 여타의 럭셔리 향수와 차별된 매력을 발산했다.

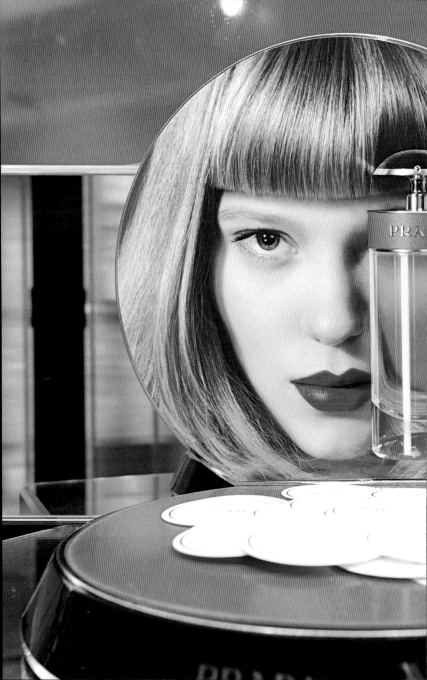

ART &
DESIGN

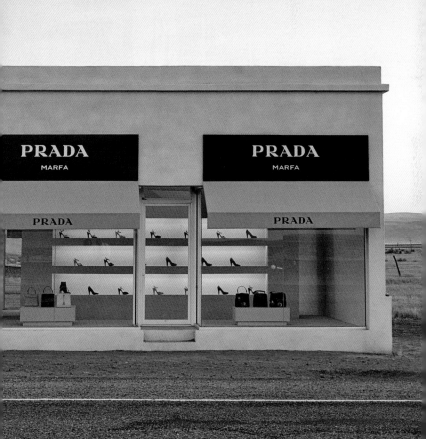

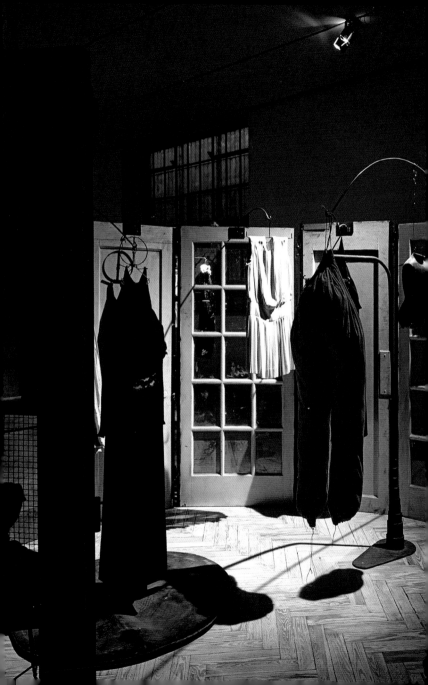

Art & Design

누군가는 미우치아를 미적인 가치를 표현하는 수단으로 의상을 활용하여 예술가의 반열에 오른 인물로 평가하지만 사실 예술과 패션은 그 이상의 끈끈한 관계로 얽혀있다. 그녀는 실험주의 정신으로 선구자적 역할을 담당해왔으며 이제 현대적이고 전위적인 예술 발전을 위해 패션계의 동참을 주도하고 있다. 미우치아의 예술에 대한 깊은 조예는 쇼핑 환경을 세심하게 배려한 매장 디자인에서도 엿볼 수 있다.

1993년 미우치아와 파트리치오는 비영리 예술 재단인 '프라다 밀라노 아르테'를 설립했다. 그들은 스파프타코 8가에 위치한 낡은 공장을 인수하여 흥미로운 컨템포러리 조각을 전시하는 예술적 공간으로 탈바꿈시켰다. 미우치아 부부의 예술을 향한 열정이 결실을 맺은 순간이었다. 첫 전시작으로 아티스트 엘리세오 마티아치, 니노 프란치나, 데이비드 스미스의 작품이 선정되었다. 1995년 큐레이터이자 미술 평론가인 제르마노

첼란트의 합류로 예술 재단은 일대 전환기를 맞게 되었다. 먼저 문화 콘텐츠가 사진, 예술, 영화, 디자인, 건축 등의 다양한 분야로 확장되었다. 변화에 발맞추어 구조를 재편하고 명칭을 '폰다지오네 프라다'로 변경했다. 새롭게 재정비를 마친 뒤에 처음 후원한 행사는 아니시 카푸어, 마이클 하이저, 루이스 브루주아, 댄 플래빈, 월터 트 마리아의 특별전이었다. 이후에도 프라다 예술 재단은 마크 퀸, 샘 테일러 우드, 스티브 맥퀸까지 다양한 아티스트를 아낌없이 지원했다. 놀랄만한 열정으로 현대 미술의

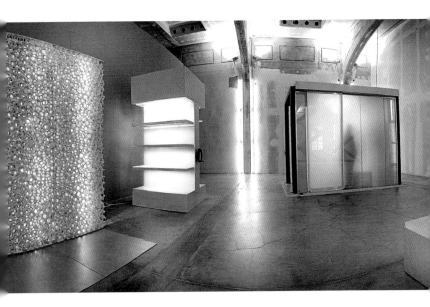

한 획을 긋는 중요한 전시와 프로젝트를 개최하며 '폰다지오네 프라다'는 발전과 성장을 이어갔다.

2008년 미우치아는 파트리치오와 함께 예술적인 가치를 구현할 수 있는 영구적인 보금자리를 기획했다. 밀라노 남부에 위치한 산업 단지로 1910년에 준공된 낡은 건물들이 밀집된 곳으로 장소를 정했다. 전문가들의 집합소인 OMA 건축 사무소에 의뢰하여 영화, 철학, 디자인, 패션, 공연 예술 등 다양한 분야를 어우르는 복합적인 문화 예술 공간을 조성했다. 2013년 본사와

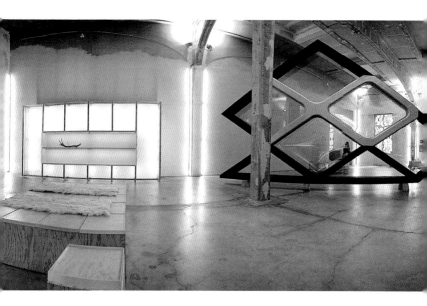

함께 영구 소장품 및 프라다·루나 로사 팀의 기록 보관소도 이곳으로 이전했다. 10층 높이의 뮤지엄 타워를 비롯하여 모던 감각의 획기적인 건물들이 신축되었고 기존에 있던 실험실, 양조장, 창고 등을 포함하여 일곱 개의 옛 건물들이 복원되었다. 모던과 클래식이 완벽하게 공존하는 이곳에서 하우스 오브 프라다의 철학은 다시금 실현되었다.

2011년 5월 '폰다지오네 프라다'는 '팔라조 카 코너 델라 레지나'에 새로운 전시 공간을 조성했다. 베니스 그랜드 커넬에 위치한 이 건물은 1724년 건축가 도미니코 로시가 지은 바로크 양식의 웅장한 궁전이었다. 십이 년의 복원 기간을 거쳐 아니시 카푸어, 데미안 허스트, 루이스 브루주아의 작품을 포함하여 다수의 소장품이 반영구적으로 전시되는 예술 공간으로 재탄생했다.

프라다 패션 제국의 근간을 이루는 예술과 패션은 독립적으로 분리되어 있지만 서로 상호 의존적 관계를 형성하며 시너지 효과를 냈다. 서로 참조하고 부지불식 영향을 미치며 독특한 작품들을 탄생시켰다.

미우치아에게 예술과 패션은 미적 선입견에 대한 탐구이자 도전이며 타파해야 할 대상이었다. 그녀는 미적인 요소와 거리가 먼 색상, 부조화로 흥미를 유발시키는 질감, 불쾌하기 짝이 없는 주제를 서슴치 않고 무대에 올렸다. 그녀는 결코 안전지대를 고수하지 않았다. 시대적 흐름에 역류하는 그녀의 도전을 향해 어떠한 비난도 그에 따른 실패도 없었다. 오히려 미우치아는 대중의 전폭적인 지지를 기반으로 프라다만의 독창적인 아름다움을 구현해 나갔다.

듀오 아티스트 마이클 엘름그림과 잉거 드레그셋의 <프라다 마르파>. 서서히 사막으로 자연 분해되도록 디자인 된 이 조형물은 미국 텍사스 주에 있는 작은 마을 마르파 위치한 90번 도로변에 설치되었다. 안타깝게도 설치된 지 삼 일 만에 예술 작품을 고의로 파괴하는 반달족들에 의해서 훼손되었다. 그들은 건물에 침입하여 핸드백과 신발을 훔치고 외부에 낙서를 했다.↑↑↑

프랑스계 미국인 조각가이자 예술가인 루이스 브루주아의 설치 예술 작품인 <셀(의상)>. 작은 방에 걸어 들어가서 볼 수 있게 설치 된 작품으로 '팔라조 카 코너 델라 레지나'에 전시되었다.←↑↑

현대적 감각의 건축양식과 심플한 가구가 돋보이는 폰타지오네 전경.↑

안드레아스 거스키는 일련의 사진 작품에서 부유층 고객의 문화와 예술과의 관계성을 탐구했다. 1996년 작품 「프라다 I」에서 '프라다 그린 매장'의 고급스런 인테리어를 표현했다. 옅은 핑크색 바닥에 부드러운 그린 벽면으로 정교하게 재단된 디자인으로 미니멀리즘의 정수를 보여주었다.↓

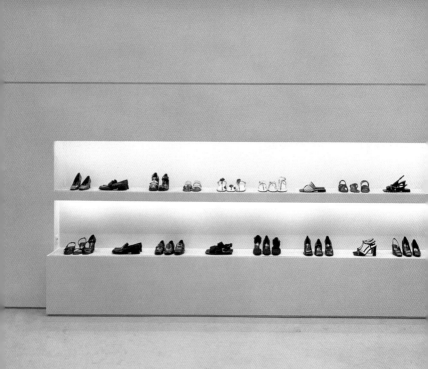

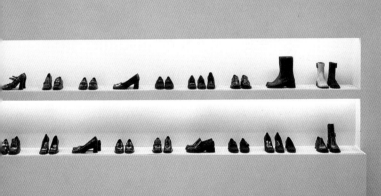

Art in the Shopping Experience

폰타지오네 재단은 콘셉트부터 구성까지 심혈을 기울여 창의적인 건물 시리즈를 기획했다. 명칭은 '프라다 에피센터'로 초기 단계부터 쇼핑 문화를 세심히 탐구하여 초안을 작성했다. 먼저, 진열 공간을 두 배로 확장하여 제품 뿐만 아니라 브랜드의 철학을 고객들과 공유할 수 있는 공간으로 활용했다. 직원들이 개별적으로 고객을 응대하는 프라텔리 프라다의 운영 방식과 고급스런 매장 분위기는 그대로 유지했다. 다만, 글로벌 확장으로 인해 브랜드의 희소성이 떨어지는 것을 막기 위해 두 가지 형태로 매장을 운영하며 차별성을 꾀했다. '그린 스토어'는 옅은 초록색 벽면에 심플한 디자인으로 종래의 매장 스타일을 지향했다. 반면에 '프라다 에피센터'의 건축 구조, 기술, 공간을 추상적이고 독창적인 방식으로 구성했다. 재각기 다른 콘셉트로 건축된 에피센터를 통해 브랜드의 혁신 정신을 고수하는 교두보로 삼았다.

프라다 에피센터에서는 전시, 공연, 영화 상영과 같은 다양한 예술 행사를 기획했다. 고객들은 프라다 에피센터에서 전형적인 쇼핑 패턴을 넘어 독특한 무언가를 경험했다.

구겐하임 소호 뮤지엄이 첫 번째 장소로 결정되었고 디자인은 OMA 건축사무소와 파트너십 관계인 렘 콜하스가 담당했다. 침체에 빠져있던 프라다가 돌파구로 선택한 에피센터는 2001년 뉴욕 소호에서 고객들과 처음으로 대면했다. 콜하스는 이 공간을 '추상적이고 독특한 개념을 엿볼 수 있는 창'으로 묘사했다. 결코 온라인에서 제공할 수 없는 공간적 탐구를 통해 고객과 브랜드 사이의 결속력을 형성하는 새로운 쇼핑 패러다임이었다. 전체적인 분위기는 매장이라기보다 컨템퍼러리 아트 뮤지엄에 가까웠다.

오목한 물결 모양의 계단이 매장을 관통했고 그 안은 텅 비어 있었다. 거대한 벽면은 정기적으로 업데이트 되는 프라다 벽지로

2001년 최초로 개장한 '뉴욕 프라다 에피센터'.↓

2008년 '뉴욕 프라다 에피센터'. 여성의 실루엣에서 알 수 있듯이 프라다 에피센터는 판매 매장으로서의 역할 외에도 예술적인 표현을 다각도로 구현하는 공간으로 활용되었다.↓

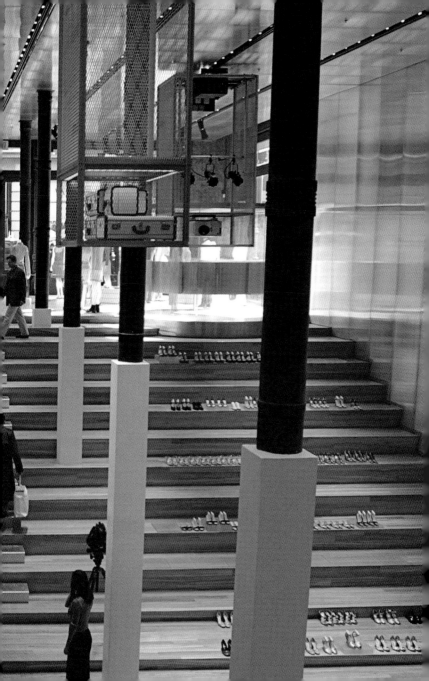

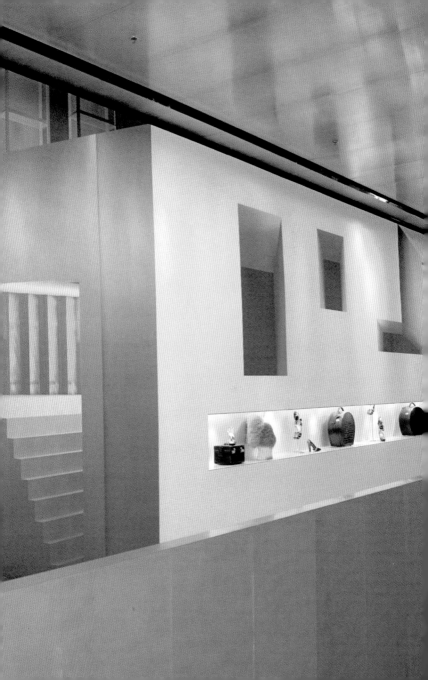

장식하여 벽화 효과를 냈다. 브로드웨이와 머서 스트리트과 연결된 북쪽 벽면을 통해 유입되는 변화물상한 에너지가 매장 전체에 활력을 불어 넣었다. 획기적인 테크놀러지의 결합도 경이로웠다. 일명 '마법의 거울'이라고 불리는 피팅 룸은 유리문의 버튼을 누르면 불투명하게 바뀌었고 고객들은 자신의 모습을 모든 각도에서 스로우 모션으로 볼 수 있었다. 직원들은 최첨단 무선 장치를 사용하여 고객 데이터는 물론 스케치와 패션쇼 클립과 같은 방대한 정보를 출력하여 매장 화면을 통해 고객들이 볼 수 있게 송출했다. 2003년 아오야마 지역에 개장한 도쿄 에피센터는 스위스 건축가 헤르조그 앤 드 뫼롱의 작품이었다. 마름모꼴의 유리판으로 덮인 6층 건물은 유기적이면서도 초현대적인 디자인의 아이콘이 되었다. 매장을 거닐 때면 유리 섬유로 만든 진열대와 이동식 랙, 마름모꼴의 유리판이 어우러져 움직임의 착시 효과를 일으켰다. 밤이 되어 건물 전체에 조명이 비춰질 때면 장엄함이 느껴졌다.

2011년 11월 5일 '도쿄 에피센터' 야외에서 개최된 '패션스 나이트 아웃' 전시회.→

아오야마 지역에 위치한 '도쿄 에피센터'.↓

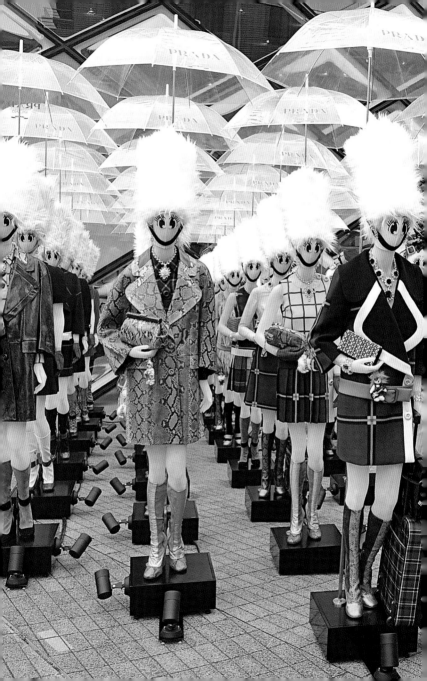

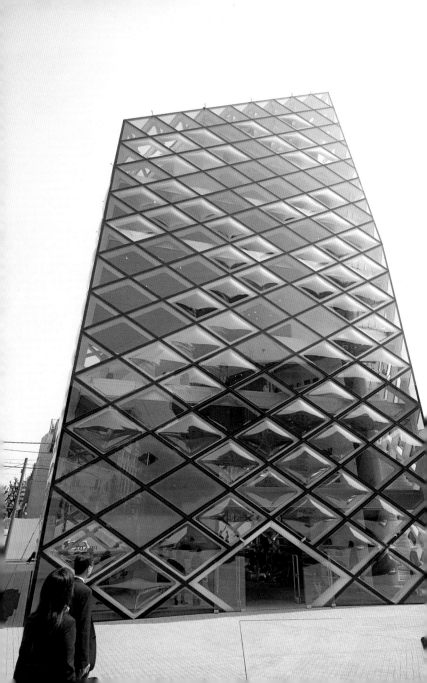

2004년 도쿄 에피센터는 매우 특별한 전시회를 개최했다. 타이틀은 <웨이스트 다운>으로 1988년부터 시즌마다 프라다 컬렉션에서 선보인 스커트를 한 눈에 볼 수 있게 기획한 전시회였다. 폰다지오네 예술 재단의 기획물 중 가장 인지도가 높은 전시회답게 전형적인 디스플레이에서 벗어나 다양한 시도가 돋보였다. 스커트가 빙글빙글 돌아가기도 하고 '획'하는 소리를 내며 살랑살랑 움직이기도 하며 흥미로운 시각적 요소들로 가득차 있었다. <웨이스트 다운>은 미우치아의 창의적인 에너지와 영감이 오롯이 박제되어 있는 스커트를 통해 최고급 의상의 예술적 가치를 다시금 생각하게 하는 회고전이었다. 2006년과 2009년에 뉴욕과 로스앤젤레스에 위치한 에피센터로 자리를 옮겨 전시회는 계속 이어졌다.

한편으로 서울에서는 특별히 제작한 '프라다 트렌스포머'에서 전시가 진행되었다. 16세기 조선시대 고궁인 경희궁 앞뜰에 설치된 현대식 구조물은 그 자체만으로 전통적인 가치를 바탕으로 초현대적인 감각을 재현하는 프라다 정신의 상징이 되었다.

2004년 로스앤젤레스 로데오 거리에 프라다 에피센터 3호점을 개장했다. OMA 건축사무소는 묵직한 문 대신 알루미늄 판을 정면에 세워서 매장 전면을 개방했다. 3층 구조물 지하에 커다란 원추형 모양의 상품 전시 공간을 배치했고 천정은 채광창이 설치된 오픈형으로 설계했다. 미니멀리즘의 정수를 보여준 옥외 구조와 달리 매장 내부는 프라텔리 프라다 밀라노 1호점을 그대로 재현하여 브랜드의 전통적인 가치를 오롯이 드러냈다. 블랙 앤 화이트 대리석 플로어 곳곳에 여행용 가방을 배치했으며 벽면은 뉴욕 에피센터처럼 프라다 벽지를 사용하여 시즌별로 색다른 분위기를 조성했다. 전통을 존중하고 변화를 두려워하지 않는 프라다 정신을 바탕으로 모던 클래식의 정수를 선보였다.

2006년 LA 에피센터에서 개최한 <웨이스트 다운>. 각각의 스커트를 금속 프레임에 걸어서 전시했다.↑→

2004 봄·여름 시즌 스커트 패턴을 케이스에 평평하게 펴서 전시했다.↓→

2006년 LA 에피센터에서 개최한 <웨이스트 다운>. 모델의 의상을 잘라서 전시하는 방식으로 극적인 효과를 이끌어냈다.↓

선대가 운영했던 '프라텔리 프라다'를 연상시키는 요소들로 가득한 로스앤젤레스 에피센터. ↓↓

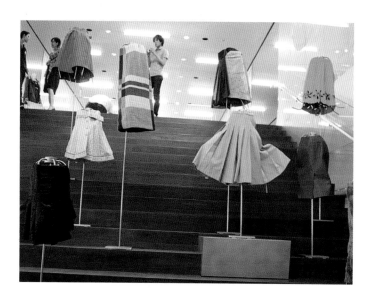

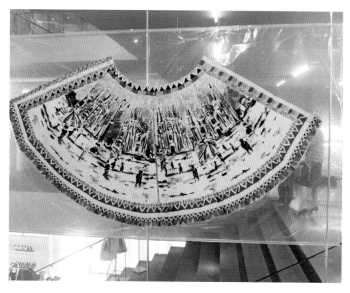

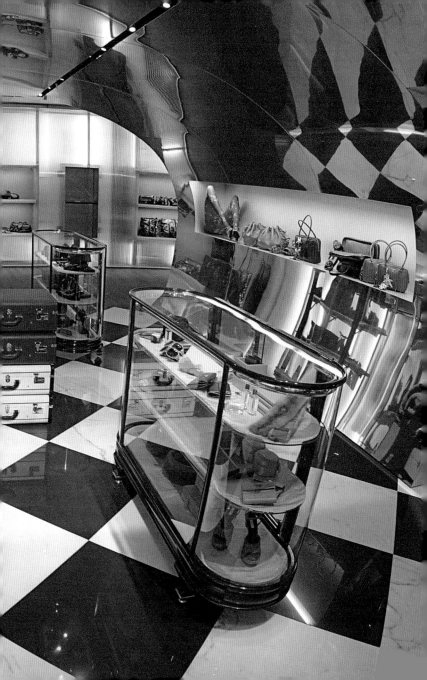

RESOURCES

Further Reading

Angeletti, Norberto, and Oliva, Alberto, *In Vogue : The Illustrated History of the World's Most Famous Fashion Magazine*, Rizzoli, 2006

Baudot, François, *A Century of Fashion*, Thames and Hudson, 1999

Ewing, Elizabeth, *History of Twentieth Century Fashion*, Batsford, 2001

Fogg, Marnie, *The Fashion Design Directory: An A–Z of the Worlds Most Influential Designers and Labels*, Thames and Hudson, 2011

McDowell, Colin, *Fashion Today*, Phaidon, 2000

Mendes, Valerie, and de la Haye, Amy, *20th Century Fashion*, Thames and Hudson,1999

O'Hara Callan, Georgina, *The Thames and Hudson Dictionary of Fashion and Fashion Designers*, Thames and Hudson, 1998

Polan, Brenda, and Tredre, Roger, *The Great Fashion Designers*, Berg, 2009

Prada, Miuccia, and Bertelli, Patrizio, *Prada*, Progetto Prada Arte, 2009

Collections

Due to the fragility and sensitivity to light, many collections are rotating or on view through special exhibition only. Please see the websites for further information.

The Metropolitan Museum of Art
The Costume Institute 1000 Fifth Avenue
New York, New York 10028-0198, USA
www.metmuseum.org

The Victoria & Albert Museum
Fashion: Level 1
Cromwell Road
London SW7 2RL, UK
www.vam.ac.uk

Prada Exhibition Spaces

Fondazione Prada
Via Fogazarro 36
20135 Milan, Italy

Fondazione Prada (Venice)
Ca Corner della Regina, Santa Croce 2215
30135 Venice, Italy
www.fondazioneprada.org

Prada Transformer
Gyeonghuigung Palace Garden
1-126 Sinmunno 2ga
Jongno-gu, Seoul, Korea
www.prada-transformer.com

Prada Epicenters

Prada Epicenter Broadway
575 Broadway, New York, NY 10012 USA

Prada Post Street
201 Post Street, San Francisco, CA 94108 USA

Prada Epicenter Rodeo Drive
343 North Rodeo Drive, Beverly Hills, Los Angeles, CA 90210 USA

Prada Aoyama
Minato-Ku, Tokyo 107-0062, Japan

ACKNOWLEDGMENTS

Prada

Casa 1/B La Passeggiata, 07020 Porto Cervo, Italy

ACKNOWLEDGEMENTS

PICTURE CREDITS

THE PUBLISHERS WOULD LIKE TO THANK THE FOLLOWING SOURCES FOR THEIR KIND PERMISSION TO REPRODUCE THE PICTURES IN THIS BOOK.

KEY: T=TOP, B=BOTTOM, C=CENTRE, L=LEFT AND R=RIGHT

ALAMY IMAGES: /PRISMA BILDAGENTUR AG: 140-141

© LOUISE BOURGEOIS TRUST: /DACS, LONDON /VAGA, NEW YORK 2011: 144

CAMERA PRESS: 50, 58, 71, /ANTHEA SIMMS: 23, /ANDREAS THEM: 24, 51, 97R

© CARLTON BOOKS: 20TR, 20CR, 20BL

CATWALKING: 1, 2, 3, 4, 6, 26, 28, 29, 30, 31, 37, 38, 39, 40L, 40R, 41, 42, 44, 43, 52L, 52R, 54, 55, 56, 57, 59, 60, 61, 63, 64, 65, 66L, 66R, 68, 69 (MAIN & INSET), 70, 74, 75, 77L, 77R, 80, 81, 82, 83, 84, 85, 86, 87, 89, 89, 90, 91, 92L, 92R, 97L, 98, 99, 100, 102, 103, 106, 107L, 107R, 108, 109, 111, 112, 113, 114, 115L, 115R, 116, 118, 119, 122, 124L, 124R, 125, 127L, 128

CORBIS: /MICHEL ARNAUD / BEATEWORKS: 138, /CONDÉ NAST ARCHIVE: 12, /JULIO DONOSO/ SYGMA: 32, 33, / © LIZ HAFALIASAN FRANCISCO CHRONICLE: 78, /WWD/ CONDÉ NAST: 48, 73, 76, 121B

COURTESY GALLERY SPRUETH/ MAGERS: /© DACS, LONDON 2011: 142-143

GETTY IMAGES: 18-19, 21, 22, 136-137, 152, 153T, 153B, 154-155, /AFP: 72, 104, 105, 123L, 123R, /COVER: 15, /GAMMA-RAPHO: 127R, 146-147, /JAMES LEYNSE: 151, /TIME & LIFE PICTURES: 133L, / WIREIMAGE: 46-47, 121T, 150

KERRY TAYLOR AUCTIONS: 34, 35

PATRICE DE VILLIERS: 132

PICTURE DESK: /THE ART ARCHIVE / KHARBINE-TAPABOR /© ADAGP, PARIS AND DACS, LONDON 2011.: 120

PIXELFORMULA/SIPA/REX/ SHUTTERSTOCK: 130R, 131

PRIVATE COLLECTION: 43, 101T, 101B

REX FEATURES: /CORRI CORRADO: 88, /TOBI JENKINS /DAILY MAIL: 133R, 134, 135, /VERONIQUE LOUIS: 148-149, / CAROLINE MARDON: 13, /OLYCOM SPA: 94

TOPFOTO.CO.UK: /ALINARI: 10-11, / CARO /TESCHNER: 8, 25

VICTOR VIRGILE/GAMMA-RAPHO VIA GETTY IMAGES: 130L

Every effort has been made to acknowledge correctly and contact the source and or copyright holder of each picture and Carlton Books Limited apologises for any unintentional errors or omissions, which will be, corrected in future editions of this book.

AUTHOR ACKNOWLEDGEMENTS

I would like to thank everyone who has supported me throughout the making of this book – especially fashion designers Chris Mossom and Holger Auffenberg for sharing their insight with me, Lucia Graves, Natalia Farran and Russell Woollen for their input, and editor Lisa Dyer for her invaluable direction.